东方国色

中国传统色的来源与应用

张静　王笑梅　编著

化学工业出版社

·北京·

内容简介

中国传统色是富有民族独特艺术表现力的文化元素，其背后是流传了千年的东方审美和古老智慧。本书从中国传统绘画、敦煌壁画、传世国宝、锦绣华服中提取了70余种富有中国特点的色彩加以解析，并搭配了颜色的特征、出处、使用情景等相关常识。此外，还分析了作品中的配色技巧、色彩的CMYK色值，并配有书籍封面设计、室内设计、包装设计等领域的相关配色方案，方便读者直接套用，轻松打开配色设计的思路。

本书可供各设有艺术设计专业的本科、专科、职业技术、成人继续教育等院校的师生作为教材使用，也可为从事色彩设计的工作人员提供参考，同时也可以作为大众的文化艺术科普书。

图书在版编目（CIP）数据

东方国色：中国传统色的来源与应用 / 张静，王笑梅编著． -- 北京：化学工业出版社，2024.9． -- ISBN 978-7-122-45872-8

Ⅰ．J01

中国国家版本馆CIP数据核字第20246ZN417号

责任编辑：吕梦瑶　　　　　装帧设计：韩　飞
责任校对：赵懿桐

出版发行：化学工业出版社
　　　　　（北京市东城区青年湖南街13号　邮政编码100011）
印　　装：北京宝隆世纪印刷有限公司
710mm×1000mm　1/16　印张15　字数300千字
2025年1月北京第1版第1次印刷

购书咨询：010-64518888　　　　售后服务：010-64518899
网　　址：http://www.cip.com.cn
凡购买本书，如有缺损质量问题，本社销售中心负责调换。

定　　价：98.00元　　　　　　　　版权所有　违者必究

前言

中国传统色作为中华民族千年文明的璀璨瑰宝，以其独特的艺术表现力，彰显着东方的审美智慧和文化底蕴。这些色彩不仅是视觉上的享受，更是文化的传承与延续，承载着中华民族深厚的审美情感与智慧结晶。

本书致力于深入剖析中国传统色的来源与应用，从中国传统绘画、敦煌壁画、传世国宝、锦绣华服等珍贵艺术领域中提炼出数十种独具特色的中国传统色彩。每一种色彩都蕴含着独特的文化内涵、历史背景与使用情景，本书将对其一一进行深入解析，带领读者领略中国传统色的瑰丽与深邃。

此外，本书将对中国传统色在艺术创作中的配色技巧进行深入剖析，探索其独特且巧妙的运用方式。为了助力读者在现代设计中灵活应用这些传统色彩，本书不仅提供了每种色彩的CMYK色值，还精心配备了涵盖书籍封面设计、室内设计、包装设计等多元领域的配色方案，让读者能够游刃有余地将中国传统色与现代设计元素相融合，从而拓宽设计的思维疆界，激发无尽的创意灵感。最后，还对书中出现的所有传统色进行了整合，以便读者快速定位到心仪色彩所对应的页面，让学习之旅更加高效、便捷。

目录

一 水墨丹青——中国古画中的配色

簪花仕女图 / 002
红色与褐色塑造的厚重感

虢国夫人游春图 / 006
一抹樱桃红色，醉了春风与人心

捣练图 / 010
明亮配色带来的无尽活力

五牛图 / 014
用赭色系晕染出的古朴质感

韩熙载夜宴图 / 018
疏朗有致的色彩搭配佳作

千里江山图 / 022
只此青绿，摹画出锦绣河山

货郎图 / 026
用红、蓝、绿点染趣味市井生活

出水芙蓉图 / 030
透白的十样锦色，将浪漫与风雅渲染到极致

人骑图 / 034
尊贵的绯红色最易营造大气风范

赵孟𫖯写经换茶图 / 038
柔嫩的色彩搭配营造清雅意境之美

瓯香馆写生册之枇杷 / 042
黄与绿的交织，洋洋暖意中透出生机

康熙帝读书像 / 046
蓝与红的鲜明对比，引人注目

万国来朝图 / 050
用生动的配色渲染宏大的场景

弘历观月图 / 054
来源于生活中的色彩最易体现平淡日常

乾隆皇帝大阅图 / 058
以清雅色调的背景凸显主角元素

乾隆帝后妃像 / 062
彰显皇室尊贵的黄色与紫色

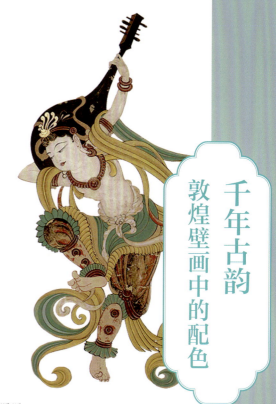

千年古韵 敦煌壁画中的配色

二

听法菩萨 / 068
土红色带来的禅意与神韵

尸毗王本生图 / 072
青蓝之韵，承载情感的广袤与深沉

狩猎图 / 076
敦煌土色绘就千年神话传说

莲花飞天四虎纹平棋 / 080
典雅白贲色，尽显古典之美

释迦涅槃 / 084
金箔色点缀的佛祖形象

飞天 / 088
红绿调和，明度趋同，和谐共生

双凤追翔 / 092
雌黄色带来的灵动与神韵

三 稀世之珍——国宝中的配色

红陶鬶 / 098
单一的赤赭色也具备震撼人心的力量

青铜纵目面具 / 102
斑驳的青绿色，是绵延在历史中的清雅之美

彩绘跪射俑 / 106
红、蓝、紫三色搭配，神秘感十足

长信宫灯 / 110
时间的痕迹无法掩盖鎏金色带来的尊贵感

八棱净水秘色瓷瓶 / 114
扑朔迷离的秘色，成就色彩世界里的一段传奇

水仙盆 / 118
清澈的天青色，仿若雨过天青云破处的动人颜色

天蓝窑变丁香紫渣斗式大花盆 / 122
魅力丁香紫色，将神秘和高贵渲染到极致

青花海水纹香炉 / 126
色泽浓艳的青花蓝色，一眼即难忘

甜白釉僧帽壶 / 130
如同凝脂般的甜白色，带来温柔、恬静之感

祭红釉碗 / 134
艳若朱霞的祭红色，传承千年文化的魅力

黄地青花折枝花果纹盘 / 138
鲜明的黄蓝搭配，带来强烈的视觉冲击效果

柠檬黄釉梅瓶 / 142
鲜艳、娇媚的柠檬黄色，触碰了观者心底的柔情

豇豆红釉菊瓣瓶 / 146
明艳的豇豆红色，似三月桃花令人沉醉

洒蓝描金小棒槌瓶 / 150
深邃洒蓝色，带来摄人心魄的力量感

霁青描金游鱼转心瓶 / 154
金色与蓝色的相遇，注定成就一段传奇

广彩胭脂红花草纹地开光花卉纹茶具 / 158
娇艳的胭脂红色，仿若女子的容颜

琥珀色透明玻璃马蹄尊 / 162
色泽光润的琥珀色，给人一种剔透之感

珊瑚红地白梅花纹盖碗 / 166
绝美珊瑚红色，如晚霞般绚烂夺目

素纱襌衣（直裾） / 172
浅淡的茶褐色，质朴中不失优雅

墨绿纱织暗花妆花蟒衣 / 176
典雅的墨绿色，是历史沉淀出的动人色彩

金黄团寿云龙纹织金缎棉袍 / 180
热情的金黄色，绝对的尊贵之色

香色云龙直径纱平金团龙单袍 / 184
典雅的香色，令尊贵之感更显浓郁

葱绿八团云蝠妆花缎女夹袍 / 188
极具活力的葱绿色，带来生机盎然的气息

月白缎织彩百花飞蝶袷袍 / 192
浅淡的月白色，宁静中透出梦幻之美

金黄纱平金彩绣金龙袷朝袍 / 196
温暖的苏枋色搭配冷色系，带来别样的视觉感受

酱色江绸钉绫梨花蝶镶领边女夹坎肩 / 200
沉稳的绛红色，低调中不失尊贵之气

明黄色缎绣栀子花蝶夹衬衣 / 204
互补色搭配，成就明快、艳丽的配色印象

绿色缂丝子孙万代蝶纹棉衬衣 / 208
花红柳绿带来的一派热闹春景

品月色缂丝凤凰梅花皮衬衣 / 212
品月色搭配堇紫色，创造出新奇、华丽之感

雪青色绸绣枝梅纹衬衣 / 216
安静、祥和的雪青色，给人以想象的空间

绿色缂丝八团灯笼补吉服袍 / 220
清澈的天水碧色，精美中透出灵动之美

元青绸缀纳纱二方补绣鹭鸶补服 / 224
沉郁的元青色，给人以庄严之感

附录：中国传统色色谱 / 228

锦绣华服
古代服饰中的配色

四

中国古画重神韵而轻形式，画面清新典雅，意境空灵清旷。色彩上讲求『随类赋彩』，注重的是对象的固有色，光源和环境色则一般不予考虑。但为了某种特殊需要，有时可大胆采用某种夸张或假定的色彩。中国古画在观察认识、形象塑造和表现手法上，体现了中华民族传统的哲学观念和审美观。

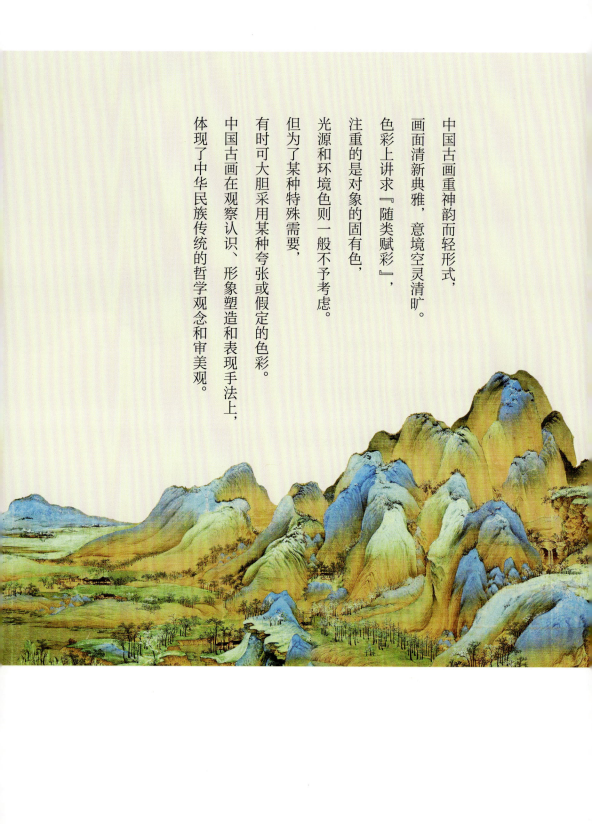

水墨丹青

中国古画中的配色

一

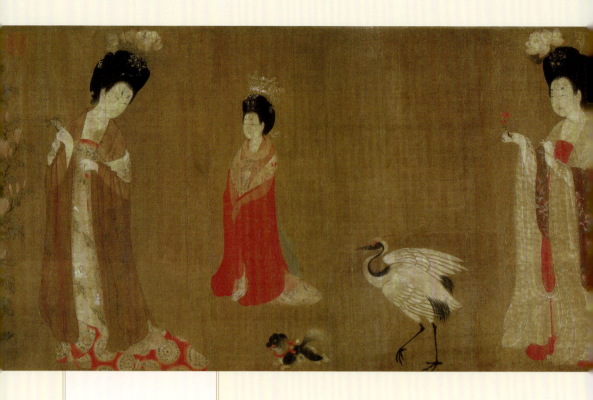

簪花仕女图

红色与褐色塑造的厚重感

朱瑾色

C23 M78 Y79 K0

朱瑾色源自朱瑾花的娇艳色泽，是一种璀璨夺目的红色，宛如朝霞初绽。自古，此色便为文人墨客所钟爱，用以比喻女子美丽的容颜，媲美胭脂之气韵。在设计中，朱瑾色能瞬间吸引人们的目光，凸显设计的热烈与活力。

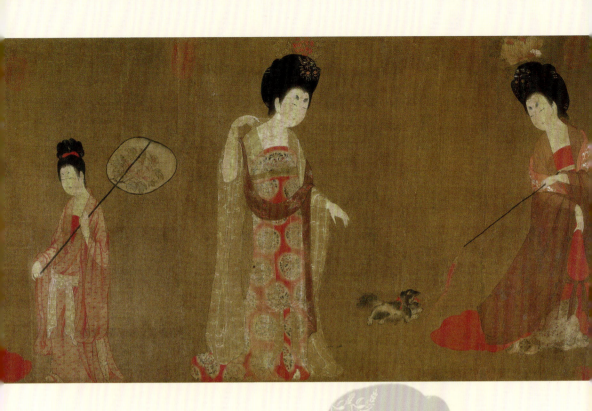

唐　周昉　簪花仕女图
辽宁省博物馆藏

《簪花仕女图》相传为唐代画家周昉绘制的一幅粗绢本设色画，此画恰当地运用了红色和褐色，颜色重复却不觉单调。整幅画面以褐色为背景色，带来浑厚的中式底蕴，仕女的衣裙上点缀以不同明度的红色，具有视觉上的跳跃性。

配色借鉴

东方国色 中国传统色的来源与应用

◇ 室内设计

- C54 M59 Y70 K6
- C44 M100 Y100 K13
- C72 M57 Y93 K21

此案例配色参考了《簪花仕女图》中红色与棕色的配色手法。其中，降低了饱和度的红色，有一种低调、沉稳的气质，与同样稳重的熟褐色相搭配，使整个空间具有安全感。

◆ 包装设计

- C23 M78 Y79 K0
- C15 M23 Y34 K0

- C23 M81 Y77 K0
- C9 M14 Y27 K0
- C33 M45 Y50 K0

香薰瓶身以朱槿色为主，再搭配浅木色的瓶口，带来温柔的视觉感受。

作为女性护肤品的外包装盒，其主色调采用了朱槿色，以色彩寓意中的"美丽"来引起目标客户的共鸣。

◆ 服装设计

- C40 M79 Y78 K3
- C55 M63 Y72 K9
- C6 M5 Y13 K0

◆ 纹样设计

- C23 M78 Y79 K0
- C15 M23 Y34 K0

朱槿色的卫衣具有喜庆的节日氛围感，胸前具有传统韵味的图案中融入了少量褐色，丰富了配色。

此纹样繁复而绚烂，适合用于织物的设计之中。其中，大面积的朱槿色给人带来欢喜、愉悦的心理暗示。

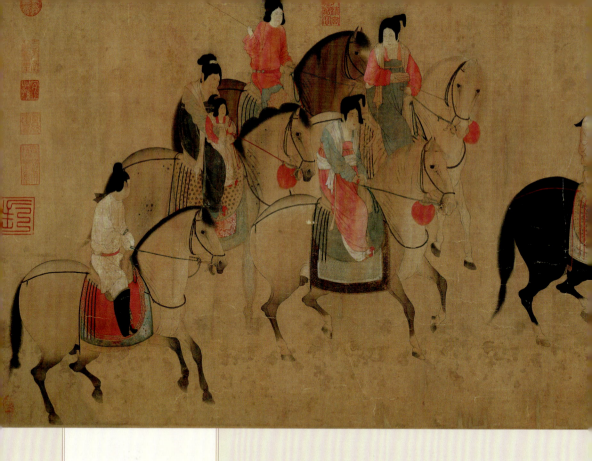

虢国夫人游春图

一抹樱桃红色，醉了春风与人心

樱桃红色
C3 M87 Y64 K0

樱桃红色娇艳欲滴，色泽娇俏，犹如美人初妆，惹人喜爱。在唐代，民风开放，樱桃红色的衣裙成为年轻女子的首选，飘逸之中透露着甜蜜与对幸福的向往。将此色彩运用在设计之中，不仅是视觉的享受，更是文化的传承。

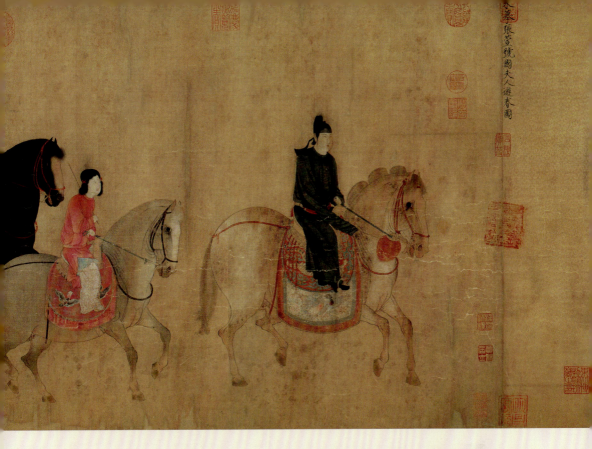

唐　张萱　虢国夫人游春图（旧版画芯）
辽宁省博物馆藏

《虢国夫人游春图》描绘的是虢国夫人三月三日游春的场景。画面的局部色彩活泼明快，对比强烈，而从整体色调上看，又显得十分和谐。其中，女子身着的樱桃红色衣裙，浓艳中不失秀雅，呼应欢快主题的同时，也起到提亮画面的作用。

◇ 海报设计

- ● C3 M87 Y64 K0
- ○ C0 M0 Y0 K0
- ● C73 M75 Y67 K61

娇艳的樱桃红色大面积运用在海报设计中，非常引人注目。白色和黑色的出现，既凸显出海报所要表现的主题，又不会破坏樱桃红色带来的醒目感。

◆ 包装设计

- C23 M92 Y62 K0
- C15 M23 Y34 K0

雅诗兰黛（ESTĒE LAUDER）的包装设计中运用了大面积的浓色调樱桃红色，意在用色彩类比女性容颜的娇艳，表达对目标客户的美好祝愿。

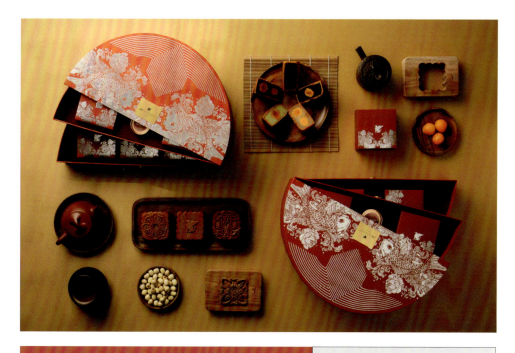

- C27 M81 Y62 K0
- C5 M5 Y5 K5

半圆形的月饼盒独具创意，当把抽屉拉开时，仿佛月亮的圆缺变化。在色彩运用上，樱桃红色与银色的搭配，喜庆中透着精美。

东方国色　中国传统色的来源与应用

捣练图

明亮配色带来的无尽活力

在《捣练图》这幅画作中,人物形象被刻画得惟妙惟肖,动态十足,反映出盛唐崇尚健康丰腴的审美情趣。画面用色艳而不俗,其中人物的衣裙色彩明快、多样,为画面增添了几许活力。

● 唐　张萱　捣练图
　　波士顿美术博物馆藏

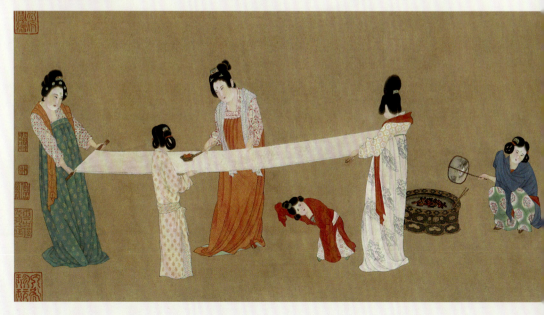

练色

C16 M14 Y21 K0

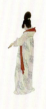

练色又称"丝白色"或"素色"。在汉语中,"练"字原本指的是将生丝煮熟,使其变得柔软、白净的过程。练色以其纯净、素雅的特点,为设计注入了一种清新脱俗的气质。

碧绿色

C69 M43 Y60 K1

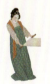

碧绿色源于翡翠之韵,青翠欲滴。古时女子身着的绿色衣裙,美其名曰"碧罗裙",轻舞翩翩,宛若碧波荡漾,尽显女子的婀娜与妩媚。在设计中,碧绿色可以为作品增添一抹清新的色彩,让人仿佛置身于碧波万顷的江南水乡,感受那份宁静与美好。

萱草色

C9 M42 Y64 K0

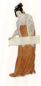

萱草色是一种黄中带红,近似橘色的颜色,温暖而明快。其相较于明黄色而言,稍显低调。作为服饰中的色彩,萱草色和樱桃红色在民风开放的唐代,可谓是相得益彰。唐代诗人万楚曾云:"眉黛夺将萱草色,红裙妒杀石榴花",赋予这一色彩引人遐想之意。

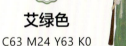

艾绿色

C63 M24 Y63 K0

艾绿色相较于碧绿色的清冷,更添一分清透与温润。此色曾是古瓷釉色的专称,亦常见于丝染布帛之中,为古代女子所钟爱。在设计中,艾绿色的运用可以令设计作品在视觉上呈现出一种清新脱俗的美感,同时传递出古典与现代完美融合的艺术气息。

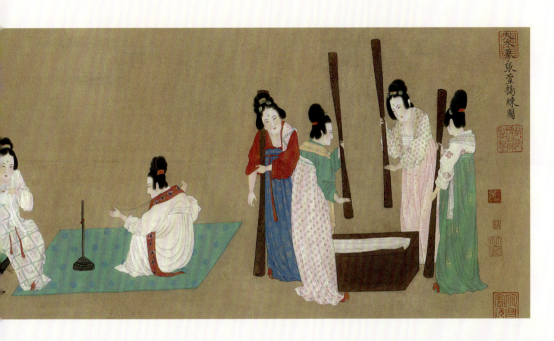

配色借鉴

东方国色　中国传统色的来源与应用

◆ 书籍封面设计

- C9 M42 Y64 K0
- C72 M6 Y37 K0
- C5 M26 Y59 K0
- C11 M74 Y12 K0
- C61 M22 Y0 K0

封面配色丰富，令人眼前一亮。大面积的萱草色充满活力，再用蓝色、绿色、黄色、玫红色进行搭配，整体配色既有对比，又有呼应。

◆ 包装设计

● C9 M42 Y64 K0 ○ C0 M0 Y0 K0

● C63 M24 Y63 K0 ● C3 M17 Y47 K0

萱草色作为香薰瓶身和外包装的配色，给人以一种温暖感，符合整个产品营造的调性。

艾绿色的瓶身清雅中不失活力，再用一抹金色作为点缀色，大幅提升了产品的品质感。

● C9 M42 Y64 K0 ● C58 M28 Y62 K0
○ C0 M0 Y0 K0

● C9 M42 Y64 K0 ○ C0 M0 Y0 K0
● C23 M27 Y91 K0 ● C60 M4 Y29 K0

萱草色和艾绿色的对撞活力满满，这样的配色用于果汁产品的包装中，给人一种新鲜、健康的感受。

萱草色带来激情，蓝色带来清爽，两色相遇，令人感受到色彩带来的律动。此配色用于饮品的包装设计中，让人即刻就想喝上一口，探究其味道带来的味蕾愉悦感。

五牛图

用赭色系晕染出的古朴质感

《五牛图》中出现了五头神态、性格、年龄各异的牛。它们或行，或立，或俯首，或昂头，动态十足。本幅作品设色并不复杂，整体色调清淡古朴，色彩浓淡晕染有别，使画面层次丰富，达到形神兼备的境界。

赭黄色
C20 M31 Y50 K0

即"土黄色"，唐代封演在《封氏闻见记·运次》中写道："赭黄，赭色之多赤者。"这种色彩由于同时混有红色和黄色，常给人一种温暖感，但又因加入了部分蓝色做调和，所以也不乏轻快之感。

▶ 唐 韩滉 五牛图（局部）
故宫博物院藏

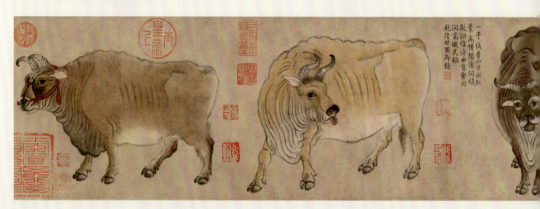

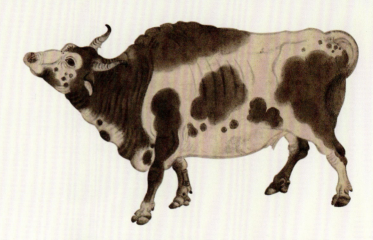

墨色
C72 M74 Y80 K49

传统绘画中常言"墨分五色",即焦、浓、重、淡、清。此五色非指色彩之繁,实为墨与水交融,即因含水量的差异而呈现出的浓淡变化。在设计中,墨色的运用不仅增添了作品的文化底蕴,更通过其独特的浓淡变化,营造出一种深沉而富有韵味的艺术氛围。

淡赭色
C32 M41 Y51 K0

赭色原本是一种天然含铁矿石"赭石"的本色,是古人常用的一种矿物颜料。这种色彩是在橙红色的基础上,加入了黑色和白色,常给人一种沉稳、质朴的感觉。淡赭色相较于赭色加入了更多的白色,明度更高,看起来稍显轻快一些。

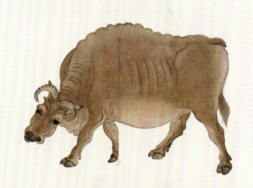

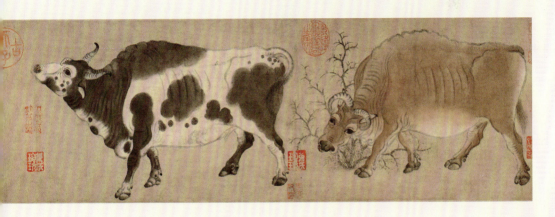

配色借鉴

◆ 海报设计

- C78 M74 Y78 K52
- C72 M68 Y67 K26
- C20 M31 Y50 K0

用赭黄色作为海报的配色之一，暗合主题"土地"。再用黑色系颜色作为色彩搭配，塑造出沉稳的力量感。

- C32 M41 Y51 K0
- C0 M0 Y0 K0
- C82 M77 Y75 K56

中间的"纸"字作为海报的主视觉元素，以别具一格的造型设计来吸引人的目光。虽然色彩上仅用了黑白两色，但由于作为背景色的淡赭色包容度极高，因此不会被压制。

◆ 包装设计

- ● C32 M41 Y51 K0
- ○ C10 M9 Y15 K0
- ● C53 M70 Y73 K12
- ● C78 M74 Y78 K52

产品包装的底色为大面积的淡赭色，带来沉稳中不失温暖的视觉效果。局部点缀米白色、黑色，以及同色系的棕色，丰富产品包装的配色层次。

- ● C20 M31 Y50 K0
- ● C86 M59 Y73 K25
- ○ C0 M0 Y0 K0

赭黄色有着天生的亲和力，令人觉得异常亲近，非常适合作为大众消费品的包装主色。此包装中，选用了绿色与之搭配，将产品的天然属性表现出来。

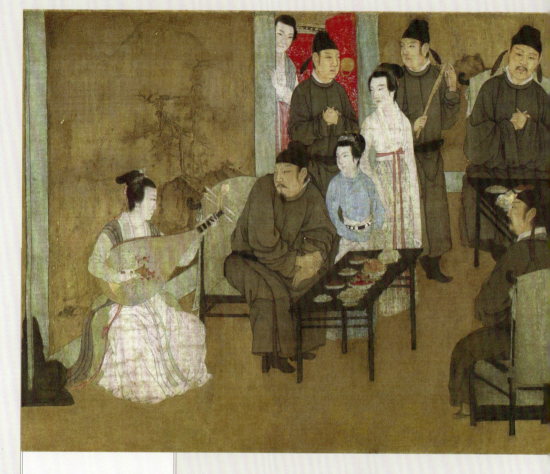

韩熙载夜宴图

疏朗有致的色彩搭配佳作

漆黑色

C76 M72 Y71 K40

漆黑色源自漆树汁液的精华，光泽深邃，宛如夜空之墨，静穆而内含磅礴之势。此色为中国古代天然色料的瑰宝，常用于器具、家具的涂饰，不仅美观大方，更兼具防潮、防腐的功能。在设计中，漆黑色的运用能够呈现出一种高雅而神秘的气质，同时传递出古人对自然之美的独特追求。

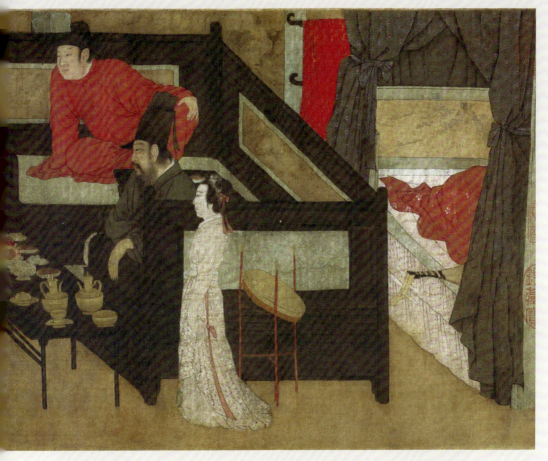

五代　顾闳中　韩熙载夜宴图（局部）【宋摹本】
故宫博物院藏

《韩熙载夜宴图》如实地再现了南唐大臣韩熙载夜宴宾客的历史情景。整幅画画面明丽、古雅，在色彩配置上达到了很高的水准。画中以红色、棕色、黑色为主色，辅以青、绿、粉等色彩点缀，色彩搭配浓淡相宜，疏朗有致。

配色借鉴

东方国色　中国传统色的来源与应用

◈ 室内设计

- C37 M48 Y72 K0
- C31 M97 Y98 K0
- C50 M83 Y92 K21
- C88 M88 Y86 K78

棕色和红色的搭配最适合打造中式古典风情的家居环境，再将漆黑色融入家具的配色中，令整体空间显得端庄、大气。

- C84 M80 Y78 K64
- C20 M36 Y42 K0
- C48 M100 Y100 K22
- C63 M56 Y82 K12

漆黑色的橱柜作为视觉中心，有着强烈的吸引力。为了避免空间色彩过于沉重，选用了大量棕色来化解漆黑色的重量感。再辅以红色和绿色点缀，以增添空间的生机感。

◆ 书籍封面设计

- C45 M73 Y93 K8
- C42 M93 Y93 K8
- C79 M76 Y85 K61

漆黑色作为底色，带来一种沉郁的视觉感受。搭配红色和暖棕色点缀，既营造出视觉冲突感，又为画面增添了一抹温暖基调。

- C37 M99 Y93 K3
- C94 M89 Y80 K73
- C48 M63 Y76 K5

封面色彩以漆黑色、褐色为主，局部采用红色提升活跃度。

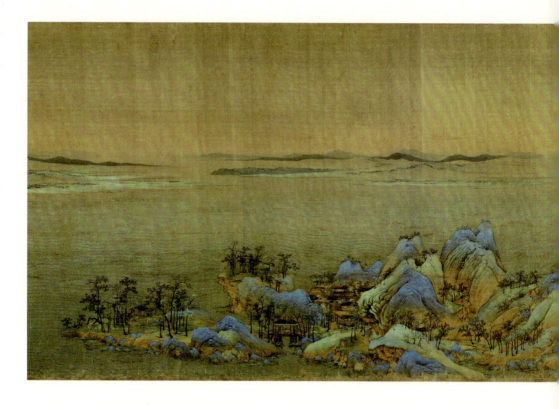

千里江山图

只此青绿，摹画出锦绣河山

《千里江山图》描绘的是祖国的锦绣河山，呈现出一派壮丽恢宏之景。此图以传统的"青绿法"设色，敷色夸张，具有一定的装饰性。画面中虽以石青色和石绿色为主色调，但画家在施色时注重手法的变化，色彩或浑厚，或轻盈，间以赭色为衬，使画面层次分明。

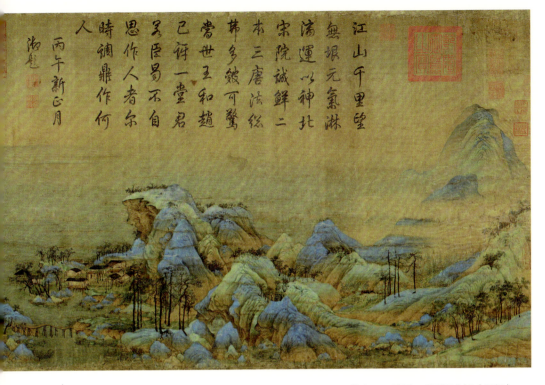

北宋　王希孟　千里江山图（局部）
故宫博物院藏

石青色
C72 M44 Y32 K0

石青色源于蓝铜矿石，是中国传统绘画的瑰宝。古籍中记载亦有"空青""大青"等妙名，至明清时期定名为"石青"，流传千古。此色在日本江户时代的浮世绘中亦有运用，被称为"群青"，实为"石青"之异称，展现了中日文化的交流与融合。在设计中，石青色的运用不仅传承了古典之美，更赋予了作品深厚的文化底蕴，让人在欣赏之余，感受到中国传统文化的博大精深。

石绿色
C70 M51 Y76 K9

据《本草纲目》记载："石绿，阴石也。生铜坑中，乃铜之祖气也。铜得紫阳之气而生绿，绿久则成石，谓之石绿。"这里的阴石是指矿物孔雀石，因其含铜，色泽近似孔雀羽毛中的绿色，故称孔雀石。而石绿色是由孔雀石研磨而出的色彩，是中国绘画中的传统色之一。

配色借鉴

东方国色　中国传统色的来源与应用

◆ 室内设计

- C82 M65 Y46 K5
- C70 M55 Y89 K15
- C7 M5 Y9 K0
- C33 M32 Y22 K0

带有灰色调的石青色和石绿色，有着冷静、理性的视觉感受。大面积运用到家居配色中，能使空间的稳定性更强，适合打造男性居住的空间。

◆ 海报设计

- C81 M59 Y89 K32
- C62 M36 Y86 K0
- C71 M33 Y27 K0
- C0 M0 Y0 K0
- C39 M11 Y16 K0

将石绿色作为海报中树木的配色之一，在赋予海报生机感的同时，又利用色彩变化吸引了目光。一条蓝色的溪流冲开绿色的掩映，从画面中流向观者的眼底。

◆ 包装设计

- C72 M44 Y32 K0
- C78 M54 Y74 K15
- C35 M39 Y64 K0
- C0 M0 Y0 K0

石青色具有天然的玻璃光泽，十分适合运用在香薰瓶身的配色中。此外，产品外包装盒中运用石绿色与石青色进行搭配，再加入金色装点，提升了整体设计的品质感。

◆ 产品设计

- C82 M64 Y53 K10
- C79 M23 Y47 K0
- C56 M7 Y35 K0
- C80 M30 Y71 K0
- C29 M32 Y73 K0

这是一款红包的设计，打破了常规的配色方案，让人眼前一亮。石青色和石绿色相互交织，清雅又明艳。

货郎图

用红、蓝、绿点染趣味市井生活

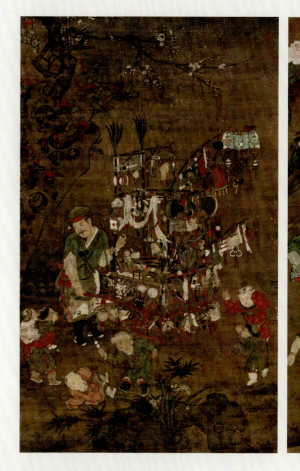

北宋 苏汉臣 货郎图（两幅）
台北故宫博物院藏

宋代到明代，是货郎图最兴盛的一段时期。其中，苏汉臣的《货郎图》以其独特的色彩运用而著称。画面以深邃的棕色为基调，营造出古朴的市井氛围。人物衣着则大胆地运用靛青色、翠绿色、赤红色等鲜艳色彩形成鲜明对比，将宋代市井的繁华与喧嚣跃然纸上。

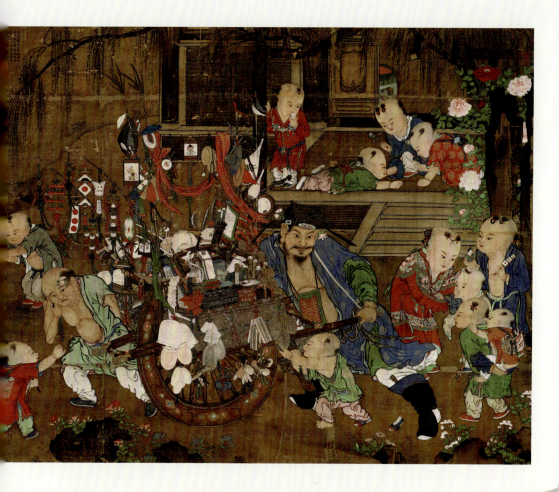

靛青色是一种从名为蓼蓝的植物中提取出的颜色，历经千年提炼，凝聚成中华民族服饰文化中一抹独特的色彩。此色深邃而典雅，自古便是民间百姓的钟爱之选。在设计中，靛青色的运用不仅彰显出深厚的文化底蕴，更赋予作品一种沉静而内敛的美感。

翠绿色是春夏季节草木蓬勃生长之色，也是一种具有旺盛生命力的色彩。此外，这种颜色也是中国传统画中的常用色，《芥子园画谱》中曾有记载，将孔雀石研磨成粉置于水中，沉于底层者为"三绿"。

赤红色明亮如朝霞初升，鲜艳夺目，色彩纯度极高。在中国民间传统风俗中，赤红色往往伴随着节庆的欢声笑语，见证着好事的发生。在设计中，可以用赤红色表现作品的蓬勃生命力，也适合用来传递喜庆、吉祥的美好寓意。

靛青色
C89 M67 Y46 K5

翠绿色
C76 M47 Y96 K8

赤红色
C42 M98 Y100 K9

配色借鉴

东方国色 中国传统色的来源与应用

◆ 海报设计

- C76 M47 Y96 K8
- C42 M98 Y100 K9
- C2 M11 Y33 K0

翠绿色与赤红色的碰撞，形成了极强的视觉冲击，也令画面具有了鲜艳夺目的生命力。

◈ 包装设计

- C42 M98 Y100 K9
- C79 M40 Y88 K2
- C0 M0 Y0 K0

香薰瓶身为赤红色，给人以强烈的视觉感受。外包装盒的设计则融入了翠绿色加以点缀，色彩之间的对撞，更具吸引力。

- C90 M68 Y46 K6
- C86 M56 Y30 K0

产品和包装设计以靛青色为主色，搭配少量同色系的青蓝色，带来深邃、悠远的意境美。

- C76 M47 Y96 K8
- C27 M11 Y44 K0
- C24 M43 Y89 K0
- C0 M0 Y0 K0

翠绿色总是能够带来勃勃生机，用于包装设计中，会令人感受到积极的情绪。

◈ 产品设计

- C0 M0 Y0 K0
- C90 M68 Y46 K6
- C32 M91 Y92 K1
- C73 M42 Y51 K0

以中国传统纹样作为餐盘的设计元素，创意十足，又不失雅致韵味。花纹色彩以红色与蓝色为主，间或点缀少量青绿色，再以白色铺底，繁复中不乏秩序之美。

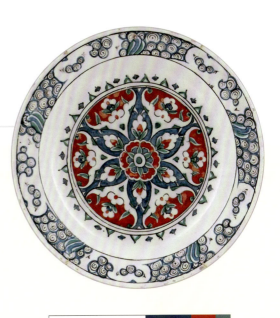

东方国色 中国传统色的来源与应用

十样锦色
C12 M25 Y18 K0

出水芙蓉图

透白的十样锦色，将浪漫与风雅渲染到极致

在这幅作品中，一朵盛开的十样锦色荷花占据了画面的中心，在碧绿色荷叶的映衬下十分夺目。画家通过扎实的写实画法，将每片莲瓣都刻画得轻盈、丰美。将荷花"出淤泥而不染，濯清涟而不妖"的君子气质表现得淋漓尽致。

南宋 吴炳 出水芙蓉图 故宫博物院藏

030

十样锦色，色彩如粉红唐菖蒲，粉白交织，散发着浪漫与风雅的气息。此色不仅是大自然的馈赠，更是文化的传承。在古时，它曾是粉色纸笺的雅称。相传唐代女诗人薛涛以草木为材，妙手染就粉色信笺，用以写诗寄情，被誉为"薛涛笺"。在设计中，十样锦色的运用不仅丰富了色彩的层次，更让作品充满了诗意与浪漫。

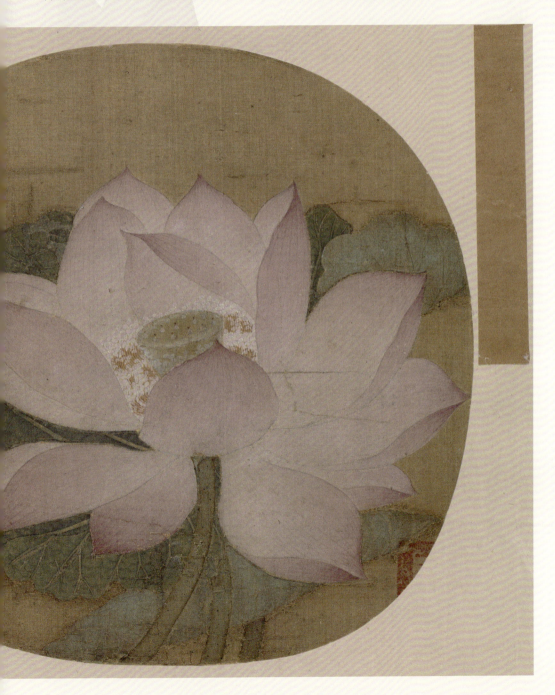

配色借鉴

东方国色　中国传统色的来源与应用

◆ 室内设计

● C22 M24 Y24 K0
● C41 M25 Y33 K0

带有灰色调的十样锦色与灰绿色，在保留少女甜美感的同时，将甜腻的感觉过滤掉。这两种色彩糅合在同一个空间之中，散发出淡淡的精致感。

◆ 服装设计

- C12 M25 Y18 K0
- C4 M4 Y12 K0

轻柔的十样锦色与淡雅的米白色相遇，给人一种轻盈、柔美的感觉。

◆ 包装设计

- C8 M13 Y10 K0
- C46 M14 Y42 K0
- C0 M0 Y0 K0

以十样锦色作为产品的主色调，再叠加花鸟纹样装饰，轻柔又雅致。

人骑图

尊贵的绯红色最易营造大气风范

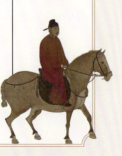

绯红色
C48 M96 Y89 K21

绯红色，红中带蓝，充满神秘而高贵的气息。绯字的"绞丝旁"蕴含织染之韵，专指染织或服饰中的正红色，尽显华夏文化的博大精深。在古代，绯红色因属"正色"而备受尊崇，绯衣更是正统的象征，非经赏赐不可穿。在设计中，绯红色的运用能赋予作品以尊贵、正统的意象。同时，绯红色属于浓色调，适合在设计中塑造视觉焦点，为作品奠定热烈、欢快、积极向上的基调。

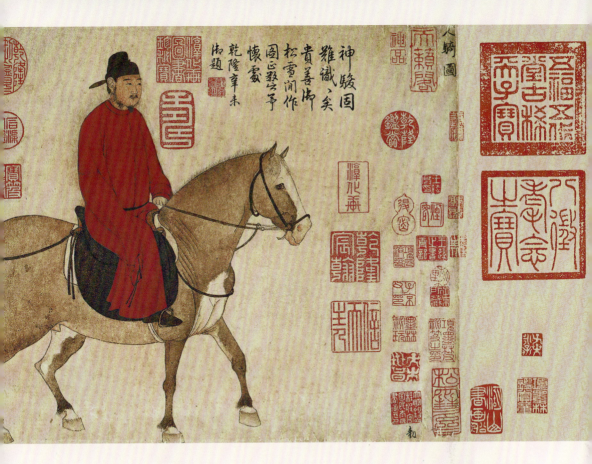

元 赵孟頫 人骑图
故宫博物院藏

《人骑图》是一幅纸本设色画，描绘的是一位头戴乌帽，身着绯红色衣服的男子骑马徐行。图中多用铁线描和游丝描的画法，体现出浓郁的唐代遗风。在用色上，画面的背景色相对清浅，而骑在马上的绯衣男子则引人注目。

配色借鉴

东方国色　中国传统色的来源与应用

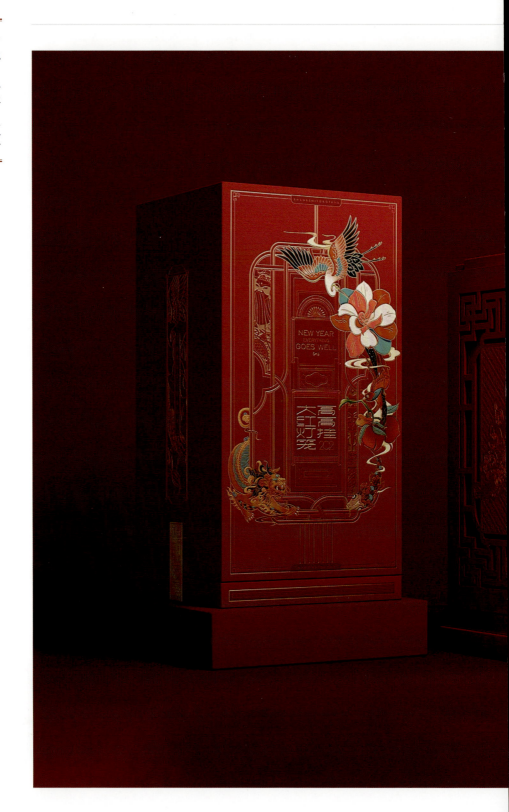

036

◆ **包装设计**

● C46 M95 Y83 K15 ● C11 M20 Y49 K0
● C60 M25 Y43 K0 ○ C0 M0 Y0 K0
● C0 M0 Y0 K100

此款茶叶的礼盒设计，以绯红色作为包装的主色调，鲜艳夺目。其不仅凸显了新春的喜庆氛围，更凸显了品牌对传统文化的尊重与传承。结合以中国结为灵感的盒形编结设计，构建出灯笼的骨架形态，象征着新年"红"运亨通、繁荣昌盛。

● C46 M95 Y83 K15
● C11 M20 Y49 K0

古驰（GUCCI）香薰的内外包装均以绯红色为主色，局部点缀金色纹样，两色搭配可以体现出绚丽、奢华之感。

◆ **服装设计**

● C48 M96 Y74 K15
○ C0 M0 Y0 K0

绯红色与白色搭配，既热烈又不失洁净之感，是大气又舒服的配色。

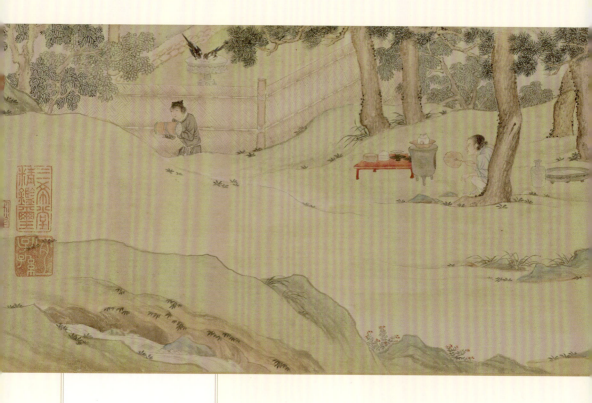

赵孟頫写经换茶图

柔嫩的色彩搭配营造清雅意境之美

柳黄色

C22 M14 Y48 K0

柳黄色黄中透绿，宛如初春柳条之嫩色，生机盎然，又透出一丝温柔。此色起源于隋代，至宋明时期，正式成为纺织品染料。在设计中，柳黄色的运用可以呈现出一种生机勃勃的春天景象，同时传递出温柔与宁静的美好寓意。

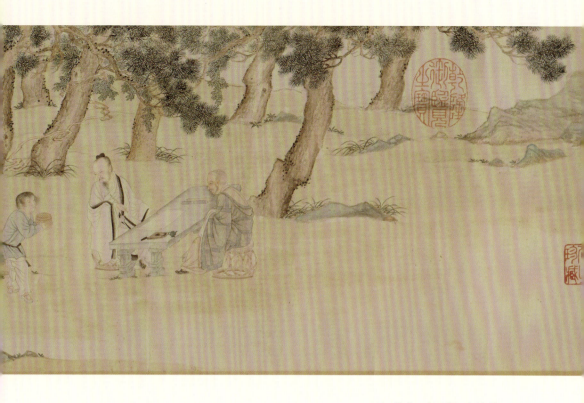

明　仇英　赵孟頫写经换茶图
美国克利夫兰艺术博物馆藏

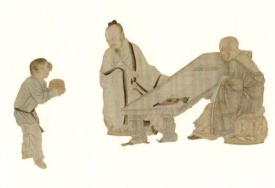

此画描绘的是元代画家赵孟頫嗜茶如命，用自己所写的心经与老友明本禅师换茶的故事。此作用笔细润纯熟，用色清丽雅逸，不失温润之气。

配色借鉴

东方国色　中国传统色的来源与应用

◆ 海报设计

- C22 M14 Y48 K0
- C61 M29 Y95 K0
- C81 M51 Y100 K16
- C68 M36 Y12 K0

海报以柳黄色铺底，营造出温润又带有生机的色彩基调。再以草绿色、石青色等色彩进行搭配，很好地凸显出想要表达的主题——拯救地球计划。

◆ 包装设计

- C72 M51 Y82 K0
- C25 M36 Y67 K0
- C52 M37 Y67 K0
- C66 M62 Y71 K17
- C22 M14 Y48 K0

以轻柔的柳黄色作为底色，再用明度不一的绿色来塑造山脉、草地、宝塔等，整个包装的配色设计统一中不乏变化。

瓯香馆写生册之枇杷

黄与绿的交织，洋洋暖意中透出生机

清　恽寿平　瓯香馆写生册之枇杷
天津博物馆藏

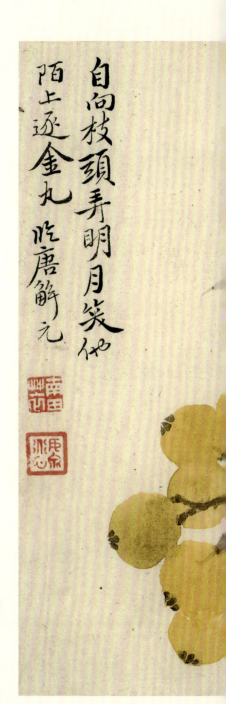

藤黄色

C12 M23 Y78 K0

藤黄色是一种具有高透明度的鲜黄色。其色取自南方热带森林中海藤树的树脂。由于这种色彩着色后不易褪色，因此经常运用在中国传统绘画和石窟彩绘中。但由于藤黄性毒，因此不可用作染料。

此幅枇杷图设色清新古雅，笔触清劲秀逸。黄灿灿的枇杷果实在茂盛的绿叶衬托下，显得汁水饱满，令人垂涎欲滴。画家完全不用墨线勾勒，而是直接用颜色描绘叶片、果实，只以色线勾勒叶茎，令人眼前一亮。

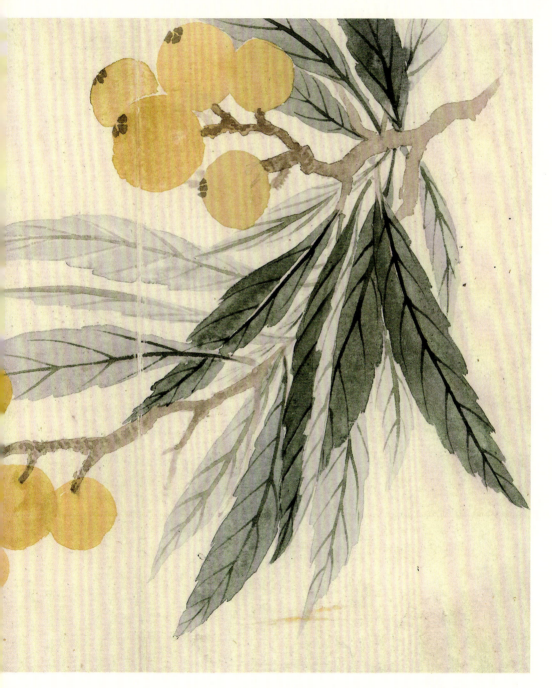

配色借鉴

东方国色 中国传统色的来源与应用

◆ 书籍封面设计

- C10 M24 Y67 K0
- C84 M35 Y96 K0
- C84 M58 Y79 K25

藤黄色象征着希望与温暖，与《绿野仙踪》（The Wizard of OZ）中"理想与生命"的童话故事主题完美契合，同时营造出一种亲切的氛围，使孩子更容易与图书内容产生共鸣。绿色代表着生命与自然，与藤黄色搭配和谐且进一步强化了图书主题。

◆ 室内设计

- C32 M26 Y21 K0
- C12 M23 Y78 K0
- C58 M35 Y66 K0
- C80 M74 Y70 K44

当明度较高的藤黄色和绿色作为家居中的点缀色出现时，虽然应用的面积不大，却能轻易渲染出让人眼前一亮的轻松氛围。

◆ 包装设计

- C12 M23 Y78 K0
- C49 M55 Y66 K1
- C74 M33 Y94 K0
- C3 M1 Y5 K0

将温暖、明亮的藤黄色作为产品包装的底色，令人仿佛被暖阳包围。这时再用富有生命力的绿色作为点缀，整个产品都变得明艳起来。

- C12 M23 Y78 K0
- C76 M48 Y93 K8
- C0 M0 Y0 K0
- C80 M74 Y70 K44

藤黄色作为主色调，热情洋溢，赋予了产品无限活力，与水果味鸡尾酒清新自然的口感完美融合。绿色点缀其间，营造出自由呼吸的轻松氛围，不仅与藤黄色和谐搭配，还共同强化了产品的吸引力与核心理念。

康熙帝读书像

蓝与红的鲜明对比，引人注目

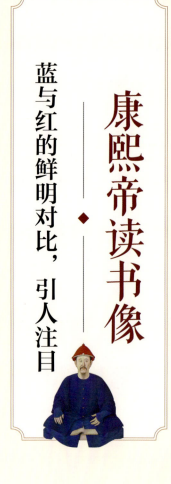

宝蓝色
C91 M82 Y16 K0

宝蓝色作为色彩名词大概出现在清代。《光绪帝大婚备办清单》中，便有"宝蓝江绸二连"的记载。在清初，长袍色彩并无统一规定，从皇帝至平民百姓，皆可身着宝蓝之服。此色既显皇室之尊贵，又不失百姓之质朴，成为清代继朝服、吉服之后的第三等常服之色。在设计中，宝蓝色的运用可以令作品焕发出深沉而典雅的气质。

在《康熙帝读书像》中，康熙帝一身蓝衣，端坐在满是书籍的书架前方，仿佛正在深思书中精华。纵观全画，其色彩的明暗变化有序，丰富了画面的层次感。而康熙帝头戴的红帽及身着的蓝衣，则色彩对比鲜明，吸引着观画人的目光。

清　宫廷画家　康熙帝读书像
故宫博物院藏

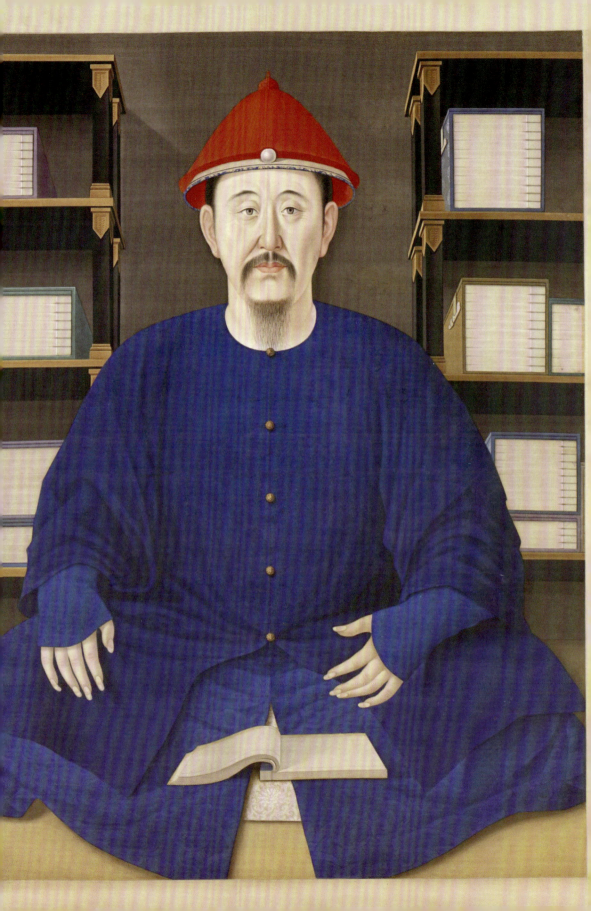

◆ 包装设计

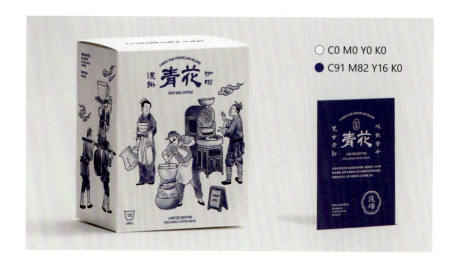

○ C0 M0 Y0 K0
● C91 M82 Y16 K0

青花牌咖啡包装的配色独具匠心，以纯白色为底色，搭配具有深浅变化的宝蓝色。其配色灵感源自青花瓷，彰显东方美学。通过国风插画的形式表现咖啡的制作过程，在展现产品艺术气质的同时，也巧妙地将传统文化气息融入现代产品设计之中。

● C91 M82 Y16 K0
● C13 M63 Y63 K0
○ C0 M0 Y0 K0

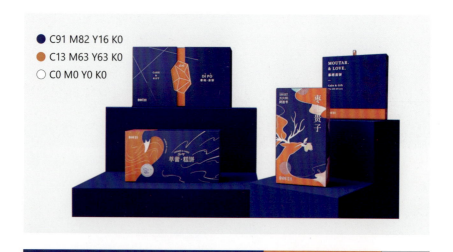

爱哆哆牌喜饼的包装设计以宝蓝色为底色，这种颜色常与尊贵相关联，赋予产品一种高品质、上档次的印象。而搭配的红色则具有强烈的视觉冲击力，象征着喜庆与吉祥，与喜饼的祝福寓意相契合。

◆ 海报设计

● C91 M82 Y16 K0
○ C8 M7 Y13 K0
● C81 M78 Y74 K55

宝蓝色色泽深邃，哪怕仅作为色块运用在海报中，也足够吸睛。

● C89 M80 Y14 K0
○ C15 M12 Y4 K0
● C33 M40 Y63 K0

以宝蓝色作为海报的大面积配色，强调画面的高级感。再以褐色线条进行搭配，冷暖色的相遇，让整个设计更加饱满。

东方国色 中国传统色的来源与应用

万国来朝图

用生动的配色渲染宏大的场景

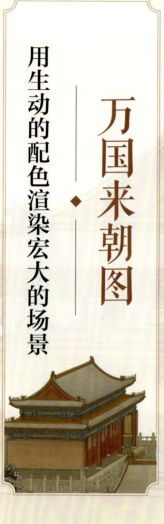

朱红色

C45 M73 Y85 K8

故宫城墙的朱红色乃古代正色之典范,介于红橙之间,其色深沉而热烈。自古以来,朱红色便备受尊崇,皇帝御批皆用此色,以彰显皇家的尊贵与权威。因为最纯正的朱砂产自中国,所以朱红色又名中国红。由于朱红色具有深厚的文化内涵和历史背景,在设计中使用朱红色可以传达出尊贵、喜庆等特定的文化意义和情感价值,以增强设计的表现力。

《万国来朝图》描绘了乾隆时期崇庆皇太后七十大寿时,外国使臣觐见的活动场景。场面宏大而热闹,画面的色彩以朱红色的建筑群为主,浓淡相宜。朝中大臣和各国使臣的服饰色彩则令画面显得十分生动。

清　宫廷画家　万国来朝图
故宫博物院藏

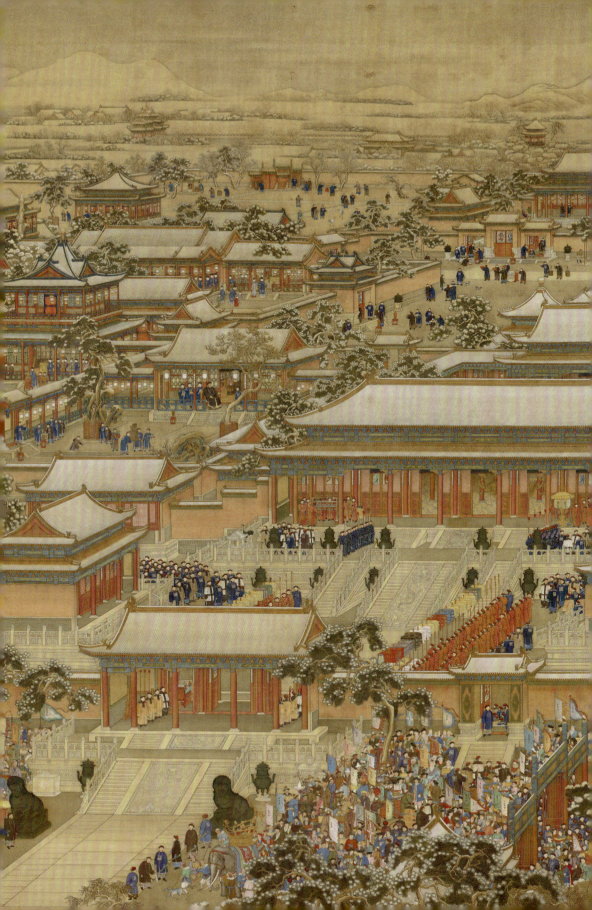

配色借鉴

东方国色 中国传统色的来源与应用

◈ 海报设计

- C33 M65 Y74 K4
- C92 M79 Y33 K0
- C3 M1 Y7 K0
- C36 M43 Y58 K0

此款海报以纯度较高的朱红色为底色，中心部分的色彩为宝蓝色，两色搭配对比强烈。海报中的人物、文字元素多以白色呈现，效果突出，且为整体画面带来了透气感。褐色的加入，起到了稳定整体配色的作用。

◆ 包装设计

- C45 M73 Y85 K8
- C47 M58 Y89 K3
- C43 M98 Y89 K9

香水的包装盒以朱红色和金色两种色彩进行搭配。其中，朱红色为主色，醒目而热烈。再用樱桃红色和金色组合出具有中式情调的纹样，加强包装的个性。

- C40 M65 Y69 K0
- C42 M44 Y66 K0
- C0 M0 Y0 K0
- C25 M56 Y39 K0
- C84 M61 Y96 K39

此款茶叶的包装以朱红色为主色，低饱和度的色彩低调中不乏红色特有的喜庆感。包装中还运用了燕子、梅花等具有中式特征的图案，雅致而生动。

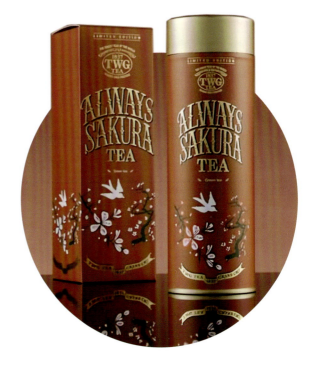

弘历观月图

来源于生活中的色彩最易体现平淡日常

藕荷色
C31 M32 Y19 K0

藕荷色，浅紫泛红，明度微暗，宛如莲藕熟透后的诱人色泽。此色于明清时期颇受青睐，古籍文献中屡见其踪。其由靛青色与红花套色精心调制而成，色彩独特。在设计中，藕荷色的运用可以令作品在视觉上更加引人注目，同时传递出深厚的历史文化底蕴。

清代画家冷枚曾绘有一幅《赏月图》，深得乾隆圣心，于是他命画师重新临摹，将自己放入画中，便有了这幅《弘历观月图》。画面中，乾隆帝模仿汉族士人装扮，一身紫袍，侧身跷腿，悠闲地坐在藤椅上，抬头45度仰望夜空赏月。

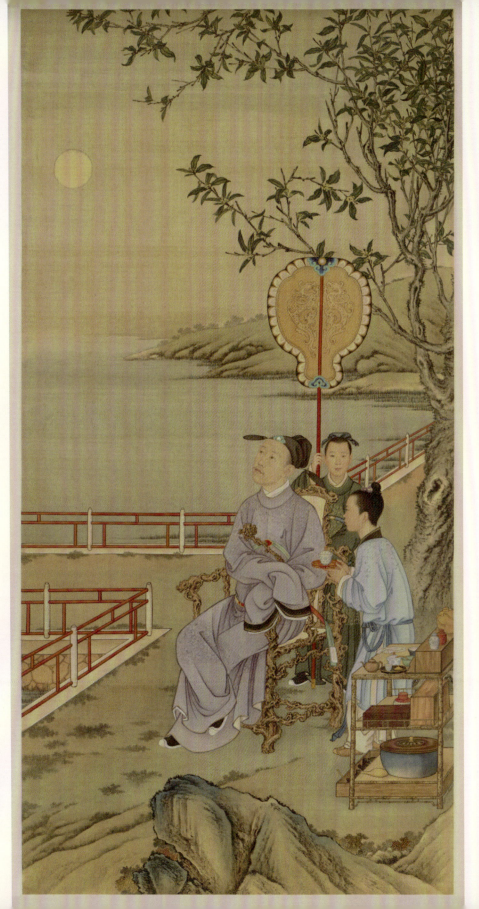

水墨丹青　中国古画中的配色

清　佚名　弘历观月图　故宫博物院藏

配色借鉴

东方国色　中国传统色的来源与应用

◆ 室内设计

- C27 M33 Y18 K0
- C49 M49 Y65 K0
- C0 M0 Y0 K0

藕荷色作为墙面背景色，为空间营造出浪漫的氛围。

◆ 包装设计

- C27 M33 Y18 K0
- C53 M36 Y38 K0
- C11 M51 Y37 K0
- C11 M12 Y13 K0

以藕荷色作为香薰的包装配色，给人一种神秘又高雅的视觉感受，再点缀以花卉装饰，在细节处体现产品的精致调性。

◆ 书籍设计

- C27 M33 Y18 K0
- C24 M29 Y59 K0
- C0 M0 Y0 K0

饱和度略深的藕荷色与金色搭配，一个雅致、一个尊贵，打造出具有品质感的图书封面。局部出现的白色，则起到提亮的作用。

乾隆皇帝大阅图

以清雅色调的背景凸显主角元素

东方国色 中国传统色的来源与应用

明黄色
C6 M19 Y81 K0

明黄色是一种色彩纯度较高的冷调黄色，明亮而耀眼，曾是清代皇帝朝服的御用色，彰显着皇权的至高无上。然而，随着清王朝的覆灭，这抹曾属于皇家的色彩也悄然回归民间，成为大众所喜爱的色调。在设计中，明黄色的运用在传承文化的同时，也展现出一种独特的现代美感。

本幅画作描绘的是乾隆皇帝 29 岁时的戎装像。画面色彩以暖色为主色调，尤以乾隆皇帝的黄袍惹人注目。骏马的棕色皮毛与红色装饰，则与乾隆皇帝的衣饰达成色彩上的和谐。巧妙的是，画面背景以清雅的蓝色和绿色来描绘，突出了前景中的人物和骏马。

清　郎世宁　乾隆皇帝大阅图
故宫博物院藏

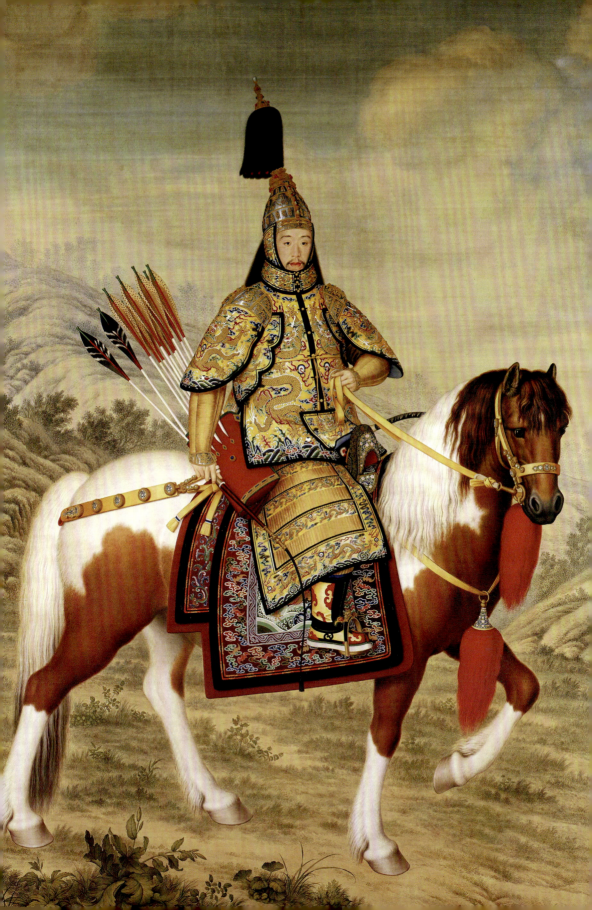

配色借鉴

东方国色　中国传统色的来源与应用

◆ 包装设计

- C6 M19 Y81 K0
- C100 M98 Y52 K17
- C7 M95 Y100 K0

此包装设计无论是色彩，还是纹样，均体现出了皇家风范。明黄色的大量运用十分吸睛，再用蓝色和红色与之搭配，增添了整体配色的丰富性。

- C5 M23 Y87 K0
- C0 M0 Y0 K0
- C0 M67 Y82 K0

明黄色的包装盒带来暖阳般的明媚感，盒身上的花朵仿佛在阳光下生长，呈现出一派春意盎然的景象。

- C12 M22 Y78 K0
- C47 M98 Y90 K17
- C5 M9 Y29 K0
- C34 M72 Y96 K0

明黄色作为包装主色，带来强烈的视觉冲击。其间点缀近似色系的红色金鱼和橙色金鱼，且围合成半环形，塑造出画面的流动感。

- C5 M23 Y87 K0
- C74 M67 Y45 K4
- C0 M0 Y0 K0
- C7 M95 Y100 K0

包装配色以明黄色为主色，搭配具有中式传统特色的插画，体现出产品古典、高贵的特质。

乾隆帝后妃像

彰显皇室尊贵的黄色与紫色

此幅画卷由右向左依次呈现了乾隆皇帝和他的皇后以及十一位嫔妃。虽然画面呈现的是半身像，但依然可以窥见当时宫廷服饰的精美绝伦。画中人物所穿的衣袍皆以黄色和紫色为主，彰显出皇室的尊贵。

清　郎世宁等　乾隆帝后妃像
美国克利夫兰艺术博物馆藏

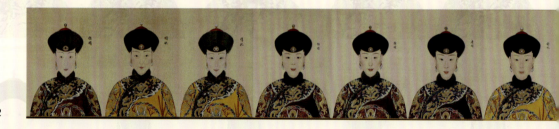

柿黄色
C31 M36 Y88 K0

绀紫色
C70 M83 Y58 K24

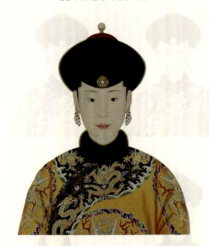

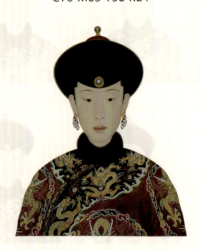

柿黄色取成熟柿子之色，黄中泛红，饱满浓郁，比萱草色更显深沉。因其恰似日光照耀下的黄河水般熠熠生辉，又如黄琉璃般晶莹剔透，故也有"黄河琉璃"的雅称。在故宫的琉璃瓦上，我们便能领略到这种色彩的魅力，它让古老的建筑焕发出勃勃生机。在设计中，柿黄色的运用不仅能传承古典之美，更能为作品增添一分独特的魅力。

绀紫色由红、蓝、黑三色交融而成，是暗藏玄机的中性之色。在清代皇家服饰中，绀紫色备受青睐，成为彰显皇家气派与尊贵身份的常用色。在设计中，绀紫色的运用可以令作品在视觉上呈现一种深邃而神秘的美感，同时传递出尊贵与沉稳的文化内涵。

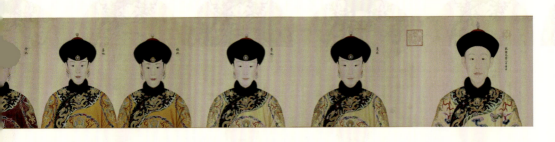

配色借鉴

东方国色 中国传统色的来源与应用

◆ 书籍封面设计

- C70 M83 Y58 K24
- C27 M47 Y46 K0
- C0 M0 Y0 K0
- C24 M24 Y43 K0

绀紫色的封面底色低调、沉稳，棕色和白色花纹的加入，使封面设计具有了观赏性，令人想要翻开一探究竟。

◆ 包装设计

- C31 M36 Y88 K0
- C58 M73 Y68 K19
- C65 M55 Y80 K12
- ○ C0 M0 Y0 K0

浓郁的柿黄色给人带来明媚的视觉感受。绀紫色的花朵盛放在这片明媚之中，极尽绚烂之美。

水墨丹青　中国古画中的配色

英国香薰品牌"STONEGLOW"在产品的外包装上采用盛放的花朵来暗示产品的气味。绀紫色和柿黄色的包装底色将花朵衬托得更加明艳、动人。

- C70 M83 Y58 K24
- C75 M31 Y18 K0
- ○ C0 M0 Y0 K0
- C84 M36 Y62 K0
- C48 M89 Y32 K0
- C92 M86 Y74 K65
- C31 M36 Y88 K0
- C76 M36 Y82 K0
- ● C97 M87 Y73 K63
- C68 M82 Y34 K0
- ○ C0 M0 Y0 K0

敦煌壁画的色彩演变，堪称一部绚丽的史诗。北凉、北魏时期，其色彩浓重多变，且以色块铺陈为主，与西方绘画相映成趣。西魏、北周时期，色彩和谐平衡，冷暖自然过渡，展现了壁画艺术的瑰丽与非凡。隋唐之际，壁画的色彩达到鼎盛，常以红、青、绿交织，高雅富丽，鲜艳与和谐并存。五代、北宋时期，受水墨画影响，壁画色彩有所转变，但仍保持鲜艳对比。西夏、元代时期，壁画虽衰，但色彩依旧独特。

◆ 包装设计

水墨丹青　中国古画中的配色

- C31 M36 Y88 K0
- C58 M73 Y68 K19
- C65 M55 Y80 K12
- C0 M0 Y0 K0

浓郁的柿黄色给人带来明媚的视觉感受。绀紫色的花朵盛放在这片明媚之中，极尽绚烂之美。

英国香薰品牌"STONEGLOW"在产品的外包装上采用盛放的花朵来暗示产品的气味。绀紫色和柿黄色的包装底色将花朵衬托得更加明艳、动人。

- C70 M83 Y58 K24
- C75 M31 Y18 K0
- C0 M0 Y0 K0
- C84 M36 Y62 K0
- C48 M89 Y32 K0
- C92 M86 Y74 K65
- C31 M36 Y88 K0
- C76 M36 Y82 K0
- C97 M87 Y73 K63
- C68 M82 Y34 K0
- C0 M0 Y0 K0

敦煌壁画的色彩演变,堪称一部绚丽的史诗。

北凉、北魏时期,其色彩浓重多变,且以色块铺陈为主,与西方绘画相映成趣。

西魏、北周时期,色彩和谐平衡,冷暖自然过渡,展现了壁画艺术的瑰丽与非凡。

隋唐之际,壁画的色彩达到鼎盛,常以红、青、绿交织,高雅富丽,鲜艳与和谐并存。

五代、北宋时期,受水墨画影响,壁画色彩有所转变,但仍保持鲜艳对比。

西夏、元代时期,壁画虽衰,但色彩依旧独特。

千年古韵

敦煌壁画中的配色

听法菩萨

土红色带来的禅意与神韵

土红色

C53 M75 Y92 K22

土红色，敦煌壁画的灵魂色彩，源自赤铁矿的矿物精华。自人类文明伊始，土红色便与人类如影随形。上古人淘洗赤铁矿土，得土红颜料，称之为"流赭"。在敦煌洞窟的壁画中，土红色大放异彩，从北凉至北周，早期洞窟中便大面积使用土红色，直至中晚期仍可见其踪迹。在设计中，土红色的运用不仅传承了敦煌文化的精髓，更让作品焕发出古朴而神秘的光彩。

千年古韵　敦煌壁画中的配色

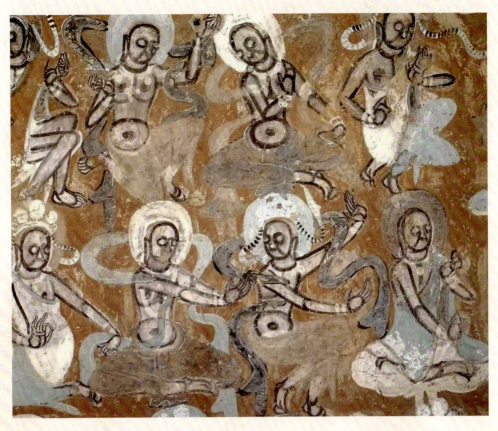

北凉　听法菩萨（局部）
莫高窟第 272 窟西壁南侧

此壁画以大面积的土红色为底色，听法菩萨则以铅丹色（图中的铅丹色已氧化变为棕黑色）勾勒，有助于将菩萨的形象从土红色的背景中凸显出来。此外，菩萨的头光中依稀可辨认出浅绿、粉白、浅土红等色，与裙身的色彩交相呼应。

069

配色借鉴

东方国色　中国传统色的来源与应用

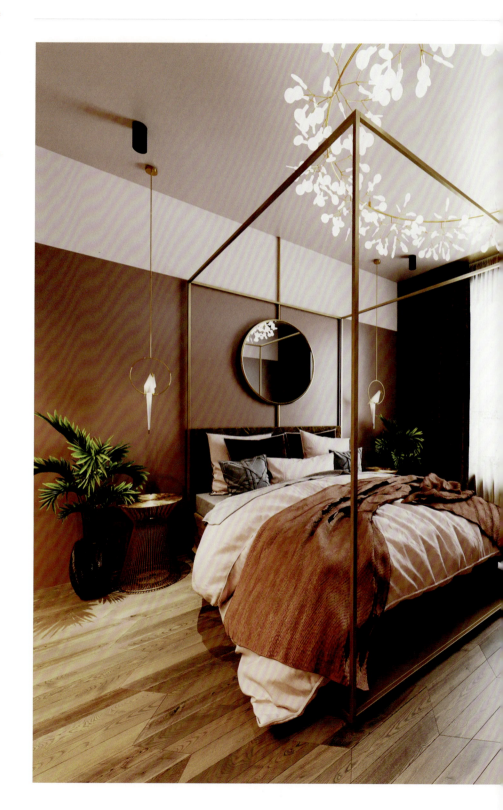

◆ 室内设计

● C53 M75 Y92 K22
● C57 M67 Y75 K15
● C40 M42 Y60 K0

土红色作为背景墙与床品的主色调，不仅营造了温馨、舒适的卧室氛围，更凸显了空间的层次感。金色的点缀巧妙地点亮了整个空间，且为空间增添了一抹奢华感。

◆ 包装设计

● C53 M75 Y92 K22
● C71 M69 Y64 K22
● C80 M78 Y80 K63

土红色的咖啡罐以其深沉而饱满的色调引人注目，且与咖啡的浓郁色泽相契合，有效地提升了产品的吸引力与辨识度。

● C53 M75 Y92 K22
● C80 M78 Y80 K63

酒瓶设计简洁中不失独特之感，大面积土红色的运用，不仅与品牌的经典形象相契合，更通过金属光泽的巧妙运用，令酒瓶焕发出高贵而深邃的魅力。

尸毗王本生图

青蓝之韵，承载情感的广袤与深沉

鸽青色

C55 M38 Y44 K0

在敦煌壁画中，鸽子的颜色不是白色，而是蓝绿色。这一非同寻常之色，实乃深含文化底蕴。尸骨腐坏的颜色恰似鸽青色，在佛经中常用来描绘死亡之色。故壁画中以蓝绿色绘鸽，不仅传承了佛教文化的精髓，更巧妙地表达了鸽子的生命迫近终结。在设计中，此色彩的运用不仅丰富了视觉层次，更赋予了作品深刻的文化内涵，使观者在欣赏中感受到生命的无常与珍贵。

绀青色

C74 M62 Y47 K3

这种色彩在佛经中被誉为"绀琉璃色"，画面中尸毗王的发色正是采用此色。绀青色源于珍贵的青金石，纯蓝深邃，富有韵味。从十六国至南北朝，石窟壁画中鲜见青金石的颜色，因此，它多用于绘制关键之处，如"佛发"。每当绀青之发呈现于画面中，便意味着佛或近乎成佛的人物即将降临。在设计中，运用此色彩不仅能突出重点，更能让作品焕发出一种庄重而神圣的气质。

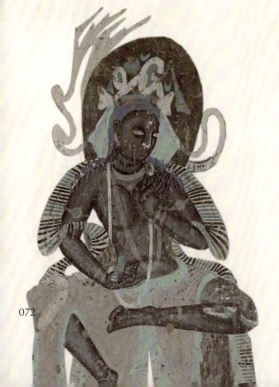

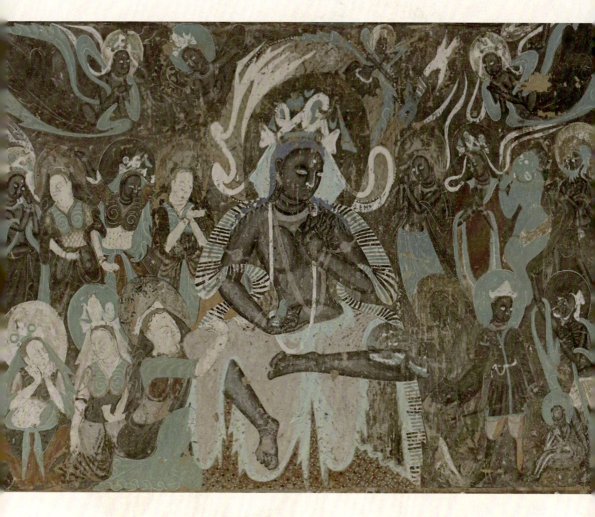

北魏　尸毗王本生图（局部）
莫高窟第 254 窟主室北壁

此幅《尸毗王本生图》是敦煌莫高窟中最具代表性的单幅式本生故事画，讲述的是尸毗王割肉喂鹰，以换取鸽子生命的故事。壁画中，尸毗王的面色和肤色历经沧桑，由健康的铅丹色变成了暗沉的棕黑色，使画面更显悲凉。此外，画面中充斥着大量的蓝绿色，仿佛期待着尸毗王的新生。

◆ 海报设计

配色借鉴

东方国色　中国传统色的来源与应用

- C55 M38 Y44 K0
- C64 M74 Y86 K43
- C3 M9 Y16 K0
- C31 M72 Y77 K0

海报以清爽的鸽青色为背景，凸显出棕色调的埃及法老形象，并将巧克力这一元素以同色相的方式巧妙融入，再通过橙红色拉开元素与底色之间的层次，令海报具有了视觉上的立体感。

◆ 封面设计

- C53 M76 Y69 K15
- C74 M62 Y47 K3
- C50 M20 Y4 K0
- C19 M30 Y68 K0

"中国诗词大会"文创笔记本的封面以绀青色和棕色为主，蓝色代表深邃与广阔，棕色则展现古朴与稳重，两者相互映衬，凸显出传统文化的底蕴。封面的凤凰与祥云图案更是精妙绝伦，将独有的中式风情展现到极致。而金色的文字则犹如点睛之笔，使整个笔记本显得既华丽又大气，完美地展现了中国传统文化的魅力。

◆ 包装设计

- C55 M38 Y44 K0
- C13 M19 Y28 K0

此香薰的内外包装均以鸽青色作为主色调，不仅营造了宁静与平和的氛围，更令产品本身显得高贵而不失深沉。搭配清雅的木色，则强化了产品的自然韵味。

- C74 M62 Y47 K3
- C22 M51 Y73 K0

这款茶叶的包装采用了绀青色作为底色，彰显出清新雅致的气质，符合茶叶的自然属性。金色勾勒出的图案和文字信息，不仅增强了包装的视觉效果，更凸显了茶叶的高贵品质。

东方国色 中国传统色的来源与应用

狩猎图
敦煌土色绘就千年神话传说

西魏 狩猎图（局部）
莫高窟第 249 窟窟顶北披

敦煌土色
C9 M18 Y27 K0

这种色彩源自莫高窟前宕泉河的沉积黏土，既易得又实用，在敦煌壁画中屡见不鲜。它黄白相间，如大地之息，包容万物，不失大气。在设计中，敦煌土色既能与其他色彩和谐共存，又能凸显出自身的独特魅力，使作品在视觉上呈现出一种和谐而丰富的美感。

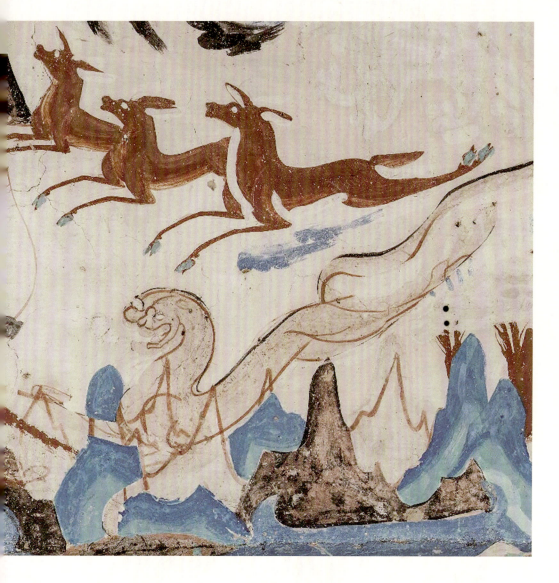

千年古韵 敦煌壁画中的配色

此幅壁画描绘的是猛虎奋力追逐骑马猎人的故事，富有浓浓的生活趣味。画面的色调明朗，各色元素在敦煌土色的底色基础上进行赋色。其中，马和黄羊用土红色进行赋色，山峦用石青色、石绿色进行赋色，黑衣猎人的出现则强化了画面的沉稳感。猛虎仅用土红色勾勒出身形，融入敦煌土色的背景中，流畅且富有灵气的线条牢牢抓住了观看者的目光。

配色借鉴

◇ 海报设计

○ C0 M0 Y0 K0
● C9 M18 Y27 K0
● C38 M97 Y41 K6
● C22 M17 Y9 K0

这款海报的图案部分为敦煌土色，传递出浓厚的历史文化底蕴，为整个海报奠定了古朴、典雅的基调。文字部分则选用明度不一的蓝色，在敦煌土色的衬托下更显醒目，不仅强化了信息的传递效果，也为海报增添了活力与灵动。

◇ 纹样设计

● C76 M51 Y42 K0
● C53 M76 Y77 K19
● C9 M18 Y27 K0
● C81 M78 Y86 K65

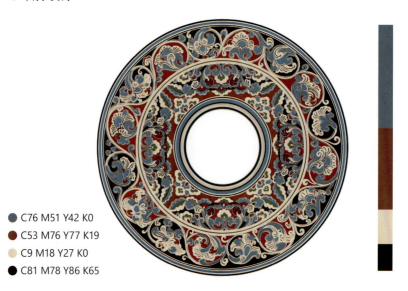

此纹样的配色灵感来源于敦煌壁画《狩猎图》，以灰蓝色和红棕色为主色调。灰蓝色深沉而神秘，红棕色热烈而奔放，两者相互映衬，营造出一种古典而浪漫的氛围。再融入敦煌土色和黑色，敦煌土色古朴、典雅，黑色则显得庄重、神秘，为纹样增添了深厚的文化底蕴和艺术魅力。

千年古韵　敦煌壁画中的配色

○ C0 M0 Y0 K0
● C80 M70 Y20 K0
● C40 M46 Y83 K0
○ C9 M18 Y27 K0
● C82 M59 Y84 K29
● C63 M94 Y93 K59

海报背景以白色和敦煌土色进行分割，形成了鲜明的对比，使整个海报的视觉效果非常突出。文字部分的用色虽然丰富，但低纯度的配色使整体效果和谐统一，不显突兀。此外，大小不一、色彩丰富的字体设计，能够突出展览的重要信息，引导观众的视觉焦点。

◆ 包装设计

○ C9 M18 Y27 K0　　● C51 M13 Y49 K0
● C81 M78 Y88 K66　● C13 M92 Y47 K0

此包装以敦煌土色为底色，赋予包装一种古朴、典雅的气息。红绿相间的植物图案在底色上非常引人注目，红色热烈奔放，绿色清新自然，两者相互映衬，为包装增添了一抹生动的色彩。文字部分则采用黑色，清晰醒目，与底色和图案形成鲜明对比，强化了信息的传达效果。

◆ 书籍封面设计

○ C9 M18 Y27 K0　　● C84 M52 Y80 K14
○ C0 M0 Y0 K0　　　● C81 M78 Y86 K65

本书的封面设计采用敦煌土色作为底色，与花园设计的主题相契合。绿色作为植物果实的象征，清新自然，为封面增添了一抹生机。书名与作者名黑白相间，对比鲜明，既突出了主题，又保证了整体设计的和谐统一。

莲花飞天四虎纹平棋

典雅白贲色，尽显古典之美

白贲色

C8 M9 Y24 K0

"白贲"一词源自《周易·贲》，原指卦名，后逐渐演绎为中国传统美学的精髓，寓意着"极饰反素"之美。在色彩学上，它是指一种淡雅而纯净的浅灰白色，宛如清晨的薄雾，又如古瓷器的细腻釉面，既含蓄又典雅。在设计中，运用白贲色能够为作品增添一分清新脱俗的气质。

在《莲花飞天四虎纹平棋》中，土红色与棕色交织的底色上以黑线白描的方式绘制出一对白虎和一对黑虎，这四只虎两两相对伏行，给人以活灵活现的视觉感受。

北周　莲花飞天四虎纹平棋（局部）
莫高窟第 428 窟中心柱南上部

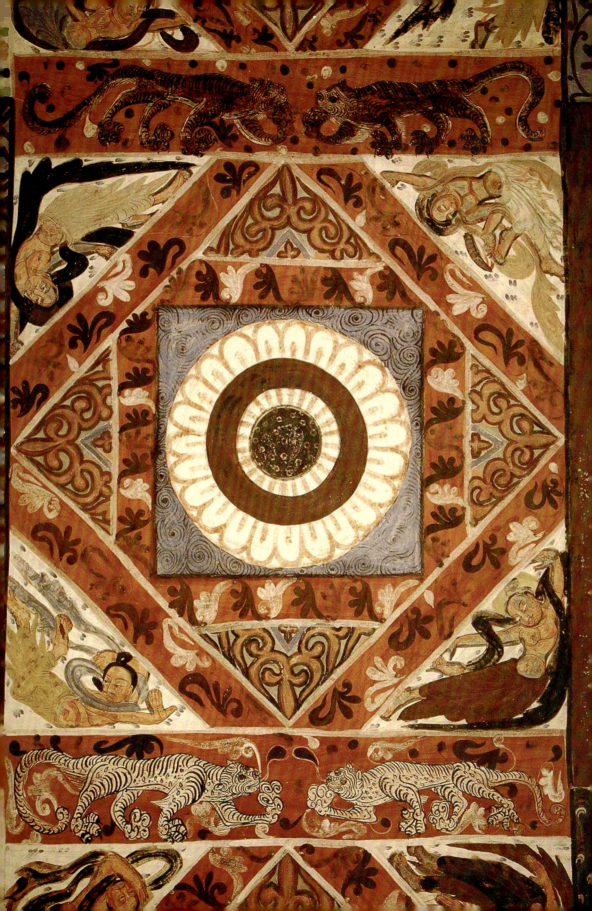

◆ 海报设计

配色借鉴

东方国色 中国传统色的来源与应用

● C14 M43 Y56 K0
● C40 M89 Y80 K5
● C8 M9 Y24 K0

此款海报的底色采用了橙色调的颜色，既热情、活泼又不失温暖，隐约透出的白蓁色更是为海报增添了一抹明亮感。此外，海报中的老虎图案以土红色勾勒而成，既突出了老虎的威猛与力量，又与底色形成鲜明对比，增强了视觉效果。

◈ 室内设计

- C57 M66 Y71 K13
- C8 M9 Y24 K0
- C42 M95 Y100 K8

茶室以棕色为主色调，营造出沉稳而雅致的氛围，彰显了空间的文化底蕴。装饰画中大面积的土红色与棕色相映成趣，既丰富了空间色彩，又增强了艺术感。小面积白色的出现，提亮了室内的整体色调，使空间更加明亮而通透。

◈ 纹样设计

- C56 M100 Y100 K48
- C59 M71 Y80 K25
- C8 M9 Y24 K0
- C80 M85 Y87 K72

地毯的配色思路借鉴了敦煌壁画《莲花飞天四虎纹平棋》，以棕色调和红色调为主，营造出古朴、典雅的气息。黑色和白黄色的巧妙融入，不仅丰富了地毯的色彩层次，更增添了一抹神秘与高雅。

释迦涅槃

金箔色点缀的佛祖形象

金箔色
C9 M8 Y61 K0

金箔色会依据工艺而产生色相上的变化，但万变不离其宗的是这一色彩可以传达出一种尊贵之感。在设计中，金箔色的运用不仅传承了佛教文化的深厚底蕴，更赋予了作品一种尊贵而神圣的气质。

此幅壁画表现的内容是《大般涅槃经》中描述释迦牟尼葬礼的画面。其中，绀发金身的释迦牟尼侧卧在白色的七宝床上，周围环立着其弟子、菩萨等人物或神灵。据研究表明，这些黑色的人物和神灵原本为铅丹色，后因褪色至此。

隋　释迦涅槃（局部）
莫高窟第 420 窟主室北披

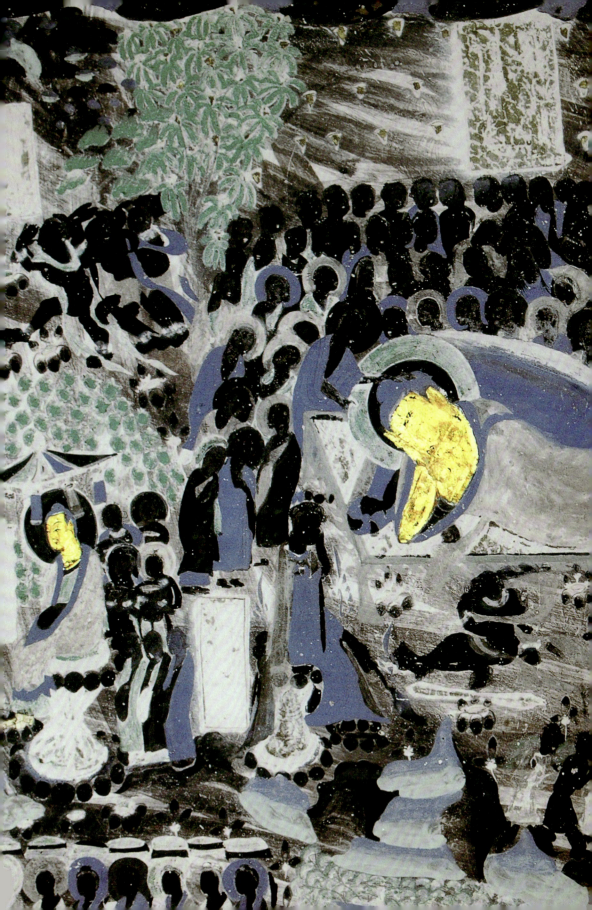

配色借鉴

◇ 海报设计

- C9 M8 Y61 K0
- C85 M83 Y51 K18
- C91 M88 Y79 K72
- C54 M59 Y66 K4

以紫色系为主巧妙地勾勒出伦敦的主要建筑群，营造出神秘而浪漫的氛围。金箔色的晨光洒落，为画面增添了一抹温暖与生机。黑色的运用不仅稳定了海报的配色，更显得庄重大气。浅棕色的文字配色与整体色调相协调，且保证了文字的可读性。

- C9 M8 Y61 K0
- C76 M43 Y14 K0
- C92 M88 Y87 K79

以接近金箔色的鸡油黄色和品蓝色作为海报的主色调，且以平均分割的手法来设计此款海报，形成了强烈的视觉冲击力。黑色作为装饰图案和文字的颜色，不仅强调了海报的细节，更使整个海报显得精致与高端。

◆ 包装设计

- C9 M7 Y61 K0
- C82 M76 Y75 K53
- C46 M23 Y64 K0
- C57 M65 Y72 K12

金箔色的茶叶盒盒身彰显着尊贵与典雅，其上绿色的茶叶图案清新自然，与褐色的建筑图案相映成趣，展现出浓厚的文化底蕴。黑色的盒盖简洁大方，与盒身形成鲜明对比，增强了产品设计的整体层次感。

- C97 M78 Y44 K7
- C9 M7 Y61 K0
- C88 M82 Y78 K67

金箔色彰显尊贵，深海蓝色寓意深远，黑色则增添了神秘感。此款香薰蜡烛的内外包装将三色巧妙组合，既凸显了产品的高端定位，又营造出一种静谧而典雅的氛围。

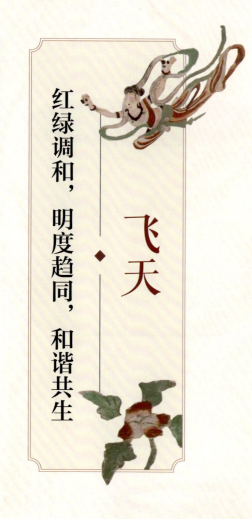

红绿调和，明度趋同，和谐共生

飞天

铜绿色

C58 M36 Y63 K0

在敦煌壁画中，铜绿色熠熠生辉，不仅展现了古代工匠对色彩的匠心独运，更蕴含了对传统文化的敬意与传承。在设计中，铜绿色的运用不仅丰富了画面的视觉效果，更赋予作品一种古朴而典雅的气质。它让观者在欣赏中感受到传统文化的魅力与韵味，同时也为现代设计注入了深厚的文化底蕴。

飞天的主色是来自赤铁矿的土红色和氯铜矿的铜绿色，色调一暖一冷，无疑是色相的对立。但由于都降低了明度，使原本对立的色彩因为明度趋同而消解了对立，看起来十分和谐。

千年古韵　敦煌壁画中的配色

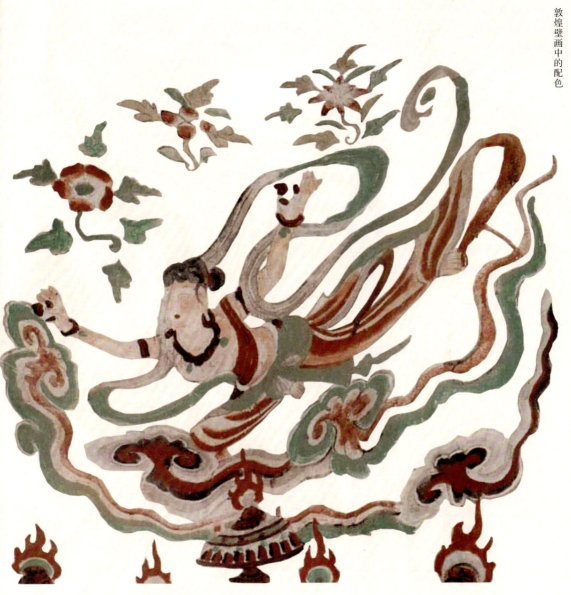

五代　飞天
莫高窟第 61 窟背屏南侧上部

配色借鉴

◆ 服装设计

- C9 M18 Y26 K0
- C44 M100 Y100 K14
- C58 M36 Y63 K0
- C0 M0 Y0 K0

此款汉服采用了大量的红色和铜绿色进行搭配,既传统又大胆。红色的鲜艳与铜绿色的清新相得益彰,使整体视觉效果醒目又和谐。对称的设计体现了汉服的传统美学特征,使此款汉服显得端庄、大方。

- C0 M0 Y0 K0
- C58 M36 Y63 K0
- C42 M94 Y82 K7

此款汉服的配色鲜明且和谐,白色、铜绿色、红色三色相间,形成强烈的视觉冲击。其中,白色带来高雅,铜绿色带来清新,而红色的出现则增添了一抹热情与活力。腰间系着的红色丝带不仅提升了整体配色的层次感,还巧妙地与衣裙中的红色装饰相呼应,形成视觉上的统一。

◆ 包装设计

- C33 M86 Y78 K0
- C0 M0 Y0 K0
- C58 M36 Y63 K0
- C85 M80 Y83 K68

这款香薰的外包装配色独具匠心，以红色、铜绿色、白色三色为主。铜绿色作为植物的配色，给人以清新自然之感，与红色的热烈和白色的纯净相得益彰。这样的配色手法不仅提升了产品的美感，更彰显了品牌对自然与和谐生活的追求。

- C58 M36 Y63 K0
- C37 M69 Y74 K0
- C0 M0 Y0 K0

红色的热烈与铜绿色的清新相互映衬，使整个包装显得生动而富有层次感。白色作为调剂色，让整个配色更加和谐统一，不会显得过于刺眼。品牌名称"TOKYO"则以醒目的字体和颜色呈现，凸显了品牌的独特魅力。

双凤追翔

雌黄色带来的灵动与神韵

雌黄色

C24 M37 Y79 K0

雌黄为矿物名，呈橙黄色，熠熠生辉。盛唐之世，敦煌石窟壁画璀璨夺目，雌黄色在其中大放异彩，为壁画增添了一抹绚烂与神秘。又因雌黄色与纸色相近，古人亦妙用其色，用其涂改文字，既保留了原貌，又修正了误笔，展现了古人的智慧与匠心。在设计中，雌黄色的运用不仅丰富了色彩层次，更传承了深厚的文化底蕴，使作品焕发出独特而迷人的魅力。

蓝、绿波纹组成的圆环中，展翅盘旋飞翔的黑、黄双凤，凤尾拖曳如气流涌动，黑如铁，黄如金。翔凤的黄是亮黄色，这在敦煌石窟中并不多见，其颜料来自石黄。石黄在西夏文献中还有"鸟足黄"的趣名。石黄就是雌黄，雌黄和雄黄都是砷和硫的化合物，它们形影相随地伴生，这种伴生矿石俗称"鸡冠石"。两者分离后，雌黄呈现黄色相（明亮的金黄色），雄黄呈现红色相（浓郁的红橙色）。

西夏　双凤追翔
榆林窟第10窟甬道平顶

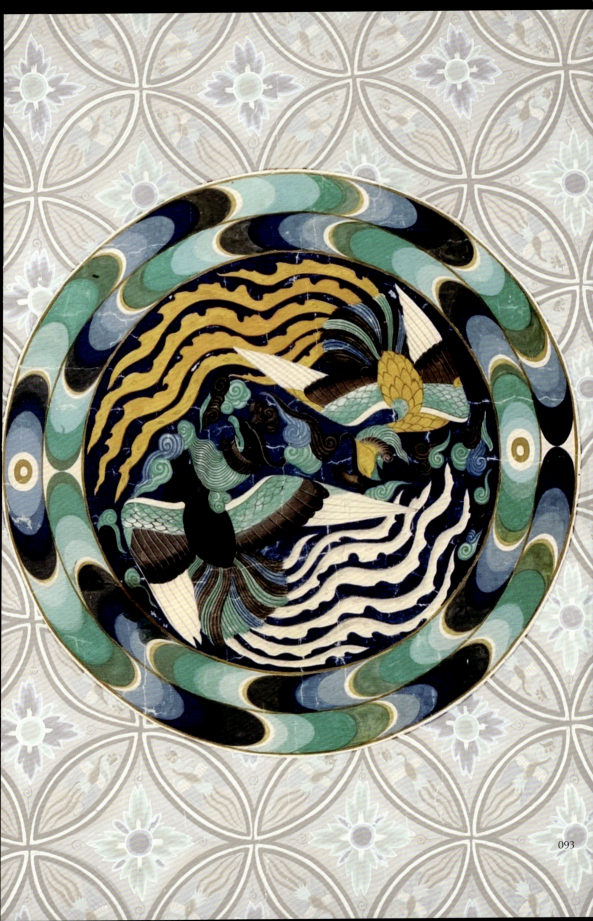

配色借鉴

东方国色 中国传统色的来源与应用

◈ 海报设计

- C78 M41 Y51 K0
- C24 M37 Y79 K0
- C70 M18 Y60 K0
- C48 M88 Y82 K17

海报以靛蓝色为底，营造出沉稳而神秘的氛围。不同明度的绿色交织成植物纹样，使画面富有层次和变化。雌黄色的文物作为海报的视觉焦点，在蓝色与绿色的映衬下显得尤为突出，凸显了文物的尊贵与独特。

◈ 服装设计

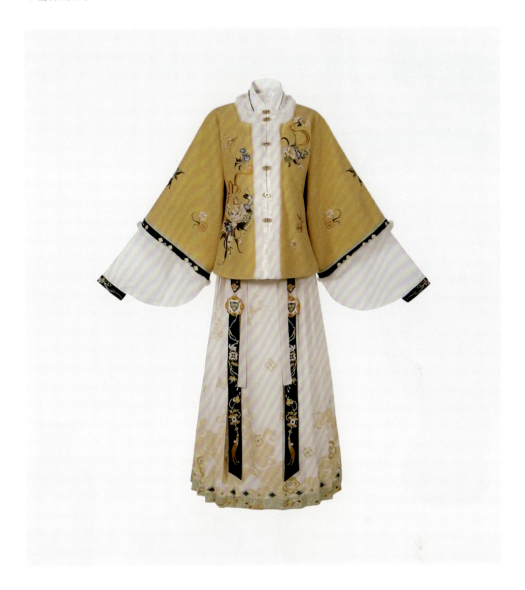

- ○ C0 M0 Y0 K0
- ● C18 M35 Y69 K0
- ● C27 M32 Y47 K0
- ● C84 M62 Y78 K33

这件汉服以独特的配色手法展现了古朴、典雅的魅力。上衣以雌黄色为主，彰显出温暖而明亮的气质，下裙则以练色为主，形成清新自然的视觉效果。墨绿色巧妙地穿插其间，为整件汉服的配色增添了层次感和深邃感。

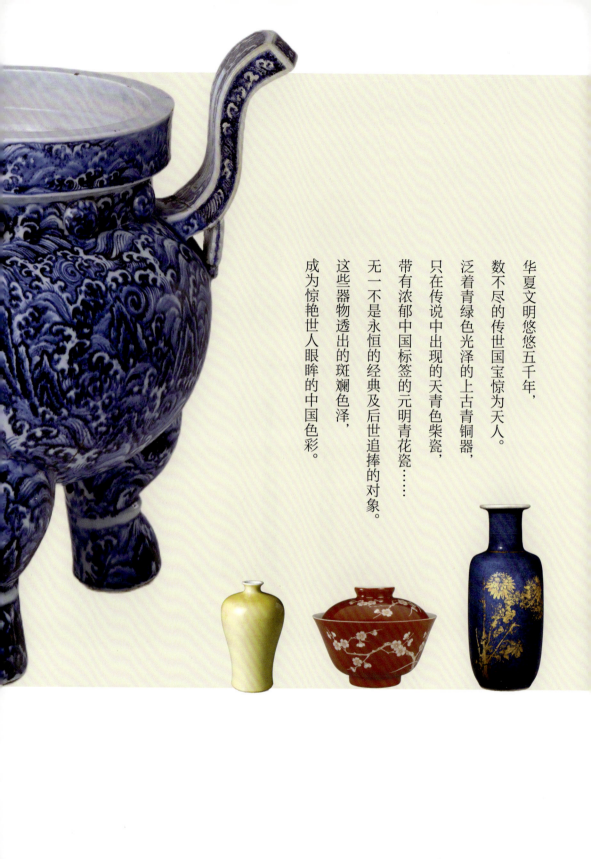

华夏文明悠悠五千年,
数不尽的传世国宝惊为天人。
泛着青绿色光泽的上古青铜器,
只在传说中出现的天青色柴瓷,
带有浓郁中国标签的元明青花瓷……
无一不是永恒的经典及后世追捧的对象。
这些器物透出的斑斓色泽,
成为惊艳世人眼眸的中国色彩。

稀世之珍

国宝中的配色

三

红陶鬶

单一的赤赭色也具备震撼人心的力量

赤赭色
C56 M75 Y92 K29

赤赭色源自世界上最古老的颜料——赭石，历经千年仍熠熠生辉。其色泽因赭石含铁量而异，或深或浅，皆显暗红之韵，仿佛沉淀了岁月之痕。此色给人以沉稳之感，宛如古之君子，沉静内敛，气韵非凡。在设计中，因为赤赭色可以令设计在沉稳中透露出一丝古朴与典雅，所以可以使观者感受到中国传统文化的博大精深。

此件红陶鬶的造型生动，通体呈赤赭色，堪称新石器时代晚期龙山文化红陶的代表作品。在远古时期，鬶是一种盛水器，造型像鸟。此器形最早出现在山东地区，山东位于东方，古时居住着少昊和太昊的部落，部落以鸟为图腾，因此会出现这种形状的器物。

稀世之珍 国宝中的配色

新石器时代 龙山文化 红陶鬶
故宫博物院藏

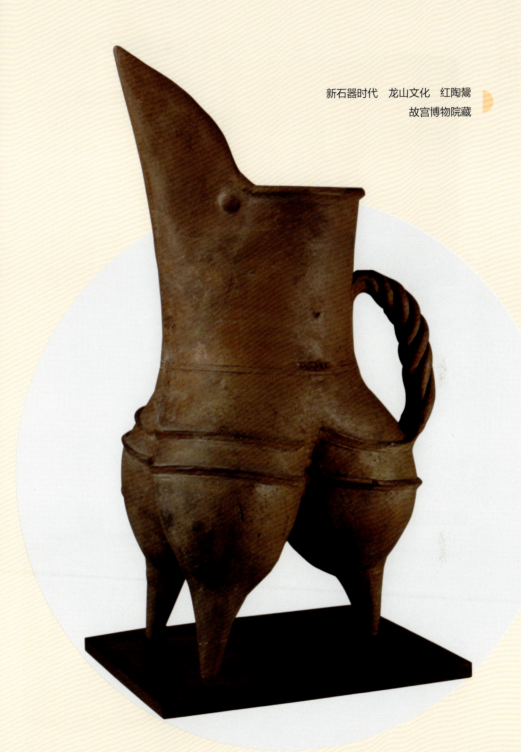

配色借鉴

东方国色　中国传统色的来源与应用

◇ 包装设计

- C56 M75 Y91 K28
- C14 M27 Y43 K0

赤赭色的包装外盒有着土地的色泽，仿若在无言诉说着盒内黑茶的成长故事。金色勾勒出历史人物屈原的剪影，将历史韵味注入这款茶叶之中，仿若茶香般绵远悠长。

- C56 M75 Y91 K28
- C13 M18 Y37 K0

赤赭色的香薰瓶泛出琥珀般的光泽，让人迫切地想要打开瓶盖，嗅闻香薰的味道。瓶身的金色点缀，在细节处体现出这款香薰的高品质。

◆ 书籍封面设计

稀世之珍　国宝中的配色

- C56 M75 Y91 K29
- C36 M67 Y73 K0
- C23 M18 Y34 K0

赤赭色与朱红色相间的封面设计，体现出同类色搭配产生的和谐感，米白色的字体穿梭在繁复的花纹之间，既醒目，又令封面具有了一丝透气感。

东方国色　中国传统色的来源与应用

青铜纵目面具

斑驳的青绿色，是绵延在历史中的清雅之美

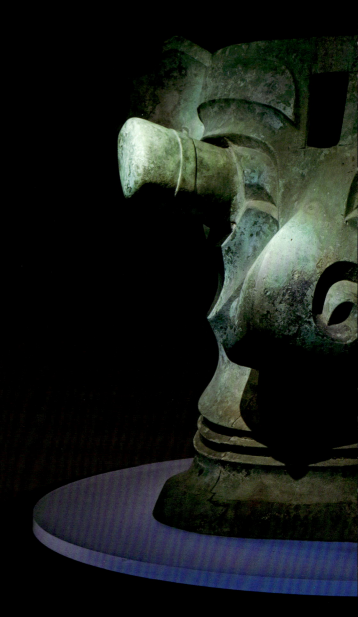

商 青铜纵目面具
三星堆博物馆藏

102

这件青铜纵目面具在三星堆出土的众多青铜面具中，以夸张的造型备受瞩目，有"千里眼""顺风耳"之称。据猜测，应是古蜀人的祖先神造像。整件青铜器呈青绿色，虽历经时间洗礼，略显斑驳，但仍不失古朴、清雅之美。

稀世之珍　国宝中的配色

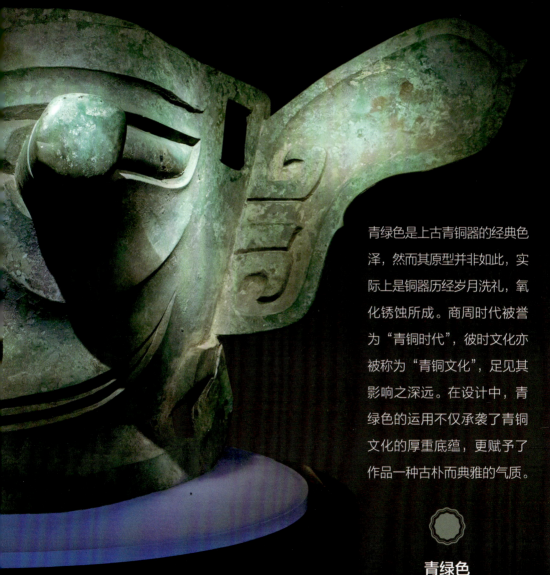

青绿色是上古青铜器的经典色泽，然而其原型并非如此，实际上是铜器历经岁月洗礼，氧化锈蚀所成。商周时代被誉为"青铜时代"，彼时文化亦被称为"青铜文化"，足见其影响之深远。在设计中，青绿色的运用不仅承袭了青铜文化的厚重底蕴，更赋予了作品一种古朴而典雅的气质。

青绿色

C75 M51 Y61 K4

配色借鉴

东方国色 中国传统色的来源与应用

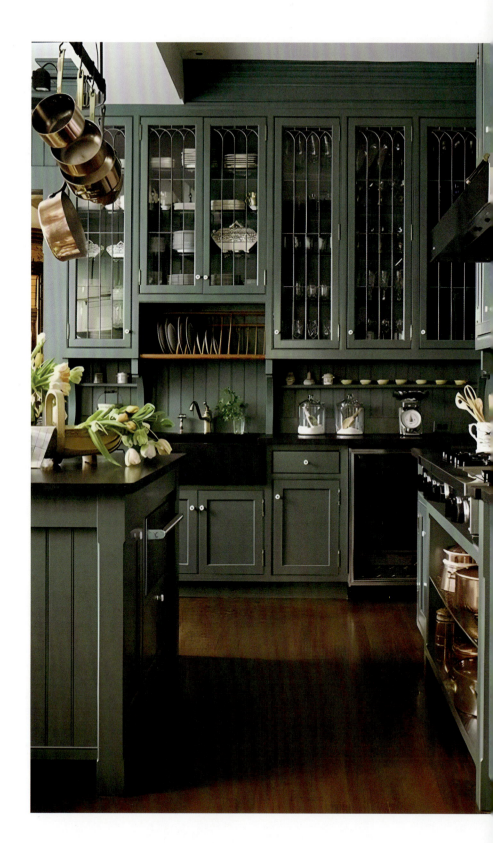

◆ 室内设计

- C75 M51 Y61 K4
- C65 M69 Y79 K31
- C81 M77 Y77 K58

青绿色的橱柜即使大面积出现在厨房中也不显得突兀，搭配棕色地面，营造出自然气息浓郁的烹饪空间。

◆ 包装设计

- C75 M51 Y61 K4
- C84 M80 Y81 K66
- C57 M90 Y85 K44
- C91 M61 Y87 K39
- C32 M42 Y51 K0

青绿色的内包装隐约透出清雅之美，外包装则在青绿色中混合了黑色、墨绿色、红色等色彩，丛林的神秘气息扑面而来。

- C75 M51 Y61 K4
- C21 M22 Y25 K0

护手霜的内外包装以青绿色和暖灰白色两色进行搭配，配色简洁又不失清雅。

彩绘跪射俑

红、蓝、紫三色搭配，神秘感十足

中国紫色
C69 M76 Y57 K18

这种色彩深藏于秦俑彩绘之中，经科研人员悉心研究，得知其色来源于硅酸铜钡。在广袤的自然界中，此色尚无踪迹，故被认定为人工杰作。或许，它正是秦代道士们制作玻璃假玉时意外所得的"副产品"。在设计中，中国紫色如同历史的印记，诉说着古老文明的辉煌与智慧。

秦　彩绘跪射俑
秦始皇帝陵博物院藏

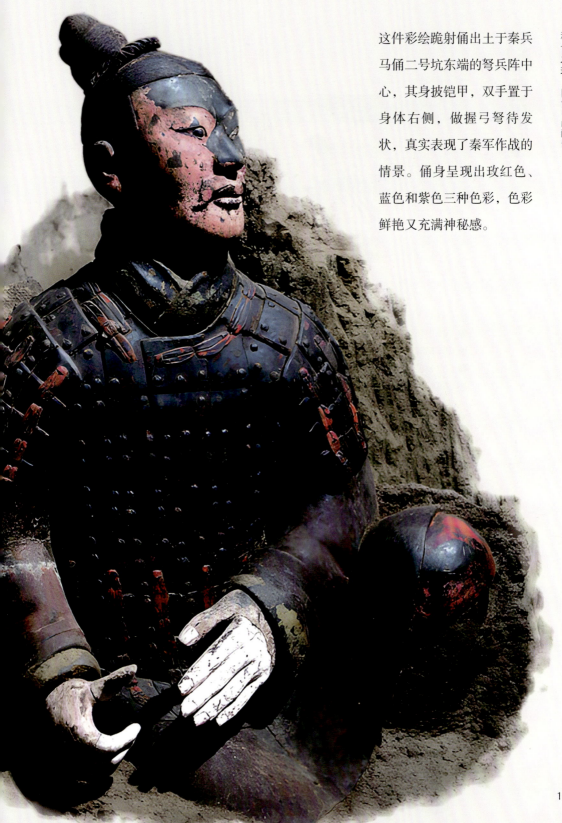

这件彩绘跪射俑出土于秦兵马俑二号坑东端的弩兵阵中心,其身披铠甲,双手置于身体右侧,做握弓弩待发状,真实表现了秦军作战的情景。俑身呈现出玫红色、蓝色和紫色三种色彩,色彩鲜艳又充满神秘感。

稀世之珍 国宝中的配色

配色借鉴

东方国色 中国传统色的来源与应用

◇ 包装设计

- C4 M9 Y13 K0
- C69 M76 Y57 K18
- C55 M87 Y36 K0
- C82 M82 Y61 K37
- C58 M65 Y82 K18

结合运用不同色调的紫色，再将米白色作为底色，增添了包装设计的明丽情绪。局部点缀金色，精致感就这样不经意地流露出来。

◇ 书籍封面设计

- C73 M77 Y53 K14
- C69 M69 Y11 K0
- C0 M0 Y0 K0
- C13 M78 Y67 K0
- C41 M48 Y56 K0

封面底色以中国紫色为主，叠加蓝紫色、白色和朱槿色的图案，营造出带有童真的梦幻感。再用金色作为局部点缀配色，更添精致感。

◆ 室内设计

- C19 M14 Y14 K0
- C69 M76 Y57 K18
- C73 M77 Y53 K14
- C47 M96 Y100 K20

浓色调的中国紫色少了一些浪漫，多了一分复古，即使作为墙面的小面积点缀色，也能轻易激发出整体空间的含蓄美。

◆ 海报设计

- C37 M84 Y25 K0
- C73 M77 Y53 K14
- C72 M87 Y28 K0
- C60 M22 Y35 K0

海报配色以樱桃红色和中国紫色进行搭配，再用蓝色作为调剂，渲染出时尚、流行之感，与海报表达的主题相契合。

东方国色 中国传统色的来源与应用

长信宫灯

时间的痕迹无法掩盖鎏金色带来的尊贵感

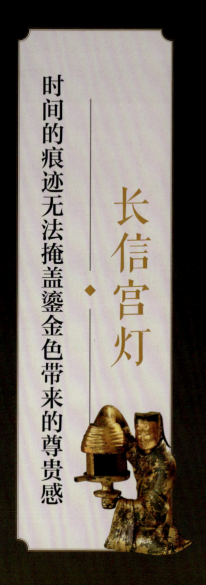

鎏金色

C45 M60 Y100 K3

鎏金工艺巧妙绝伦，乃古代匠人的智慧结晶。此工艺以金与水银合为汞齐，涂抹于铜器之上，而后加热，使水银蒸发，金则牢牢附着于铜面，熠熠生辉。诸多古代金属工艺制品，皆因此工艺得以绽放光彩。在设计中，鎏金色彩的运用可以令作品在视觉上焕发出独特的光芒，使观者感受到传统工艺之美与匠人之心。

长信宫灯是西汉的一件鎏金青铜器，整座灯的表面涂剂已有脱落，但依然掩盖不住鎏金色带来的尊贵感。有趣的是，整座宫灯的头部、右臂、身躯、灯罩、灯盘和灯座是分开铸造的，可以自如拆卸，方便挪动和清洗。

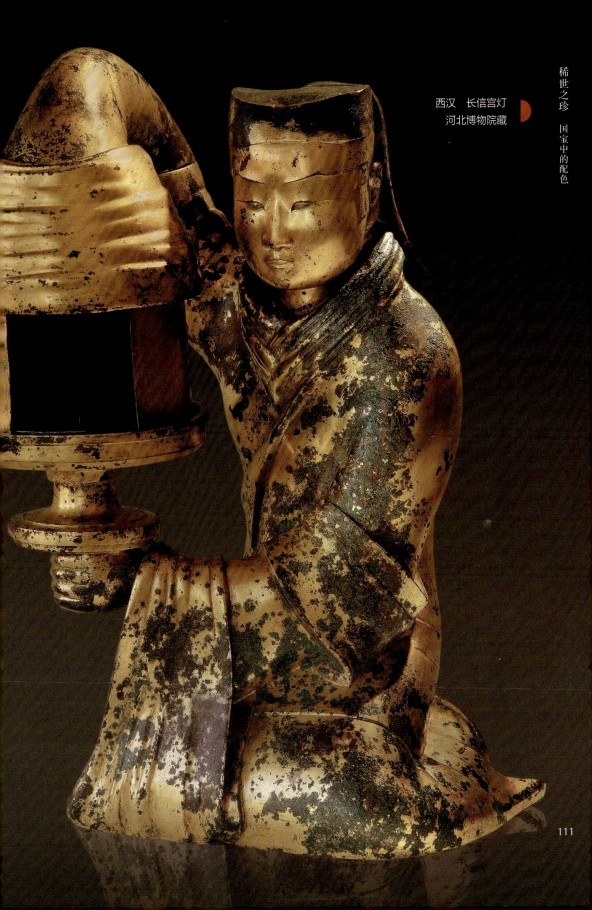

西汉　长信宫灯
河北博物院藏

稀世之珍　国宝中的配色

配色借鉴

东方国色 中国传统色的来源与应用

◆ 包装设计

● C45 M60 Y100 K3
● C41 M48 Y82 K0

鎏金色的包装令人眼前一亮，精美的花纹装饰增添了包装盒的细节之美。

● C45 M60 Y100 K3
○ C0 M0 Y0 K0

咖啡的包装色彩选用鎏金色作为底色，再用白色作为调剂，配色简单，但充满了奢华感。此外，带有金属质感的鎏金色与咖啡豆本身的光泽也相互呼应。

稀世之珍　国宝中的配色

- C45 M60 Y100 K3
- C90 M86 Y86 K77

面膜的包装盒以鎏金色为主色，再用几何线条进行装饰，品质感和高级感就这样毫无保留地展现出来。

- C45 M60 Y100 K3
- C24 M26 Y75 K0

鎏金色作为高档商品的包装配色最为适合，可以不动声色地表达出商品的高品质。

◆ 书籍封面设计

- C45 M60 Y100 K3
- C0 M0 Y0 K0
- C90 M86 Y86 K77

鎏金色自带尊贵感，用于书籍封面的配色设计可以大幅提升品质感。少量白色和黑色的运用，将鎏金色衬托得更加醒目。

113

八棱净水秘色瓷瓶

扑朔迷离的秘色，成就色彩世界里的一段传奇

秘色
C34 M24 Y35 K0

秘色曾是瓷器行业中颇具争议的一种色彩。有人说"秘色瓷"因专供帝王御用而得名；也有人说"秘"通"密"，是因其于密闭匣钵烧制而成得名。其色彩微妙，介于青白色与青绿色之间，如玉般温润，富有质感。在设计中，秘色的运用可以令作品呈现出一种独特的美感。

1987年，陕西扶风县法门寺唐代地宫出土了14件唐代越窑青瓷，此件瓷瓶便是其中之一。官方将这些越窑瓷器明确地记载为"秘色瓷"。此物的用途是做洗手用的净水瓶，其釉面明亮，釉色青绿，犹如一汪湖水。瓶体凸棱部位釉色浅淡，增加了器形的美感。

稀世之珍　国宝中的配色

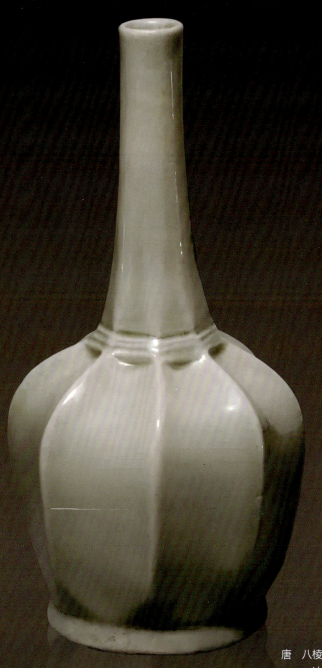

唐　八棱净水秘色瓷瓶
法门寺博物馆藏

配色借鉴

东方国色 中国传统色的来源与应用

◆ 包装设计

- C34 M24 Y35 K0
- ○ C0 M0 Y0 K0
- ● C75 M89 Y85 K65

产品的贴瓶标签利用秘色和白色两色进行色彩搭配,带来清爽的视觉感受,与瓶身透明的棕色产生了色彩上的对比。

- C39 M27 Y32 K0
- ○ C7 M7 Y9 K0
- ● C84 M80 Y79 K66

护肤品的内外包装均以秘色和米白色作为主要配色,秘色的玉质感与米白色的明亮感,确定了该款护肤品低调却不失品质感的定位。

- C34 M24 Y35 K0
- C0 M0 Y0 K0
- C84 M80 Y79 K66

包装外盒的配色十分简洁，仅用秘色作为主要色彩，再点缀以白色和黑色，整体简洁、大方。

- C34 M24 Y35 K0
- C68 M49 Y54 K1
- C0 M0 Y0 K0

瓶身色彩以秘色为主，搭配同色系的青绿色，显得十分清雅。

水仙盆

清澈的天青色，仿若雨过天青云破处的动人颜色

汝窑釉色稳定，滋润而清透，呈天青色，釉面大多有本色开片，传世唯一没有开片的是收藏在台北故宫博物院的一件水仙盆，印证了明代曹昭《格古要论》中对汝窑瓷器"有蟹爪纹者真，无纹者尤好"的记载。在清代文献中，把汝窑水仙盆称为"猫食盆"。

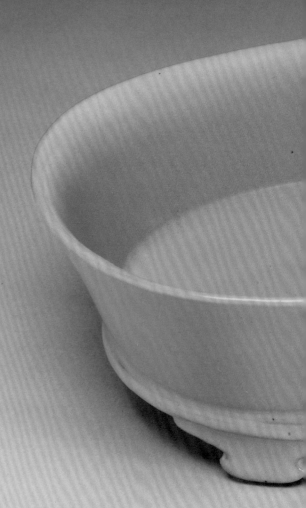

天青色

C33 M16 Y21 K0

天青色清澈而不失内敛,自古便被誉为柴瓷精髓。周世宗柴荣曾言:"雨过天青云破处,这般颜色作将来",足见其对天青色的钟爱。然而,柴瓷传世甚少,天青色几成绝响。幸得宋徽宗赵佶钟爱此色,将其在汝窑中发扬光大,使天青色重焕生机。在设计中,天青色的运用赋予了作品一种清雅脱俗的气质。

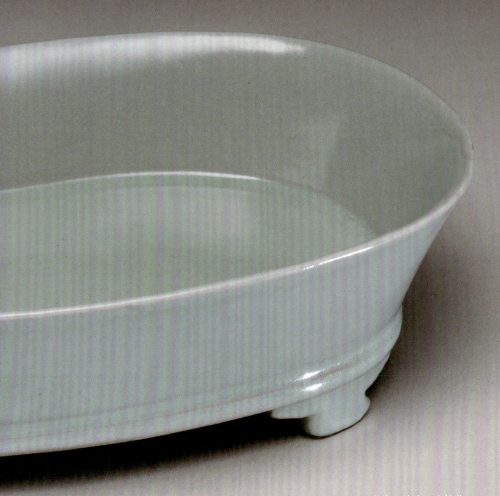

北宋 汝窑 水仙盆
台北故宫博物院藏

配色借鉴

东方国色 中国传统色的来源与应用

◆ 室内设计

- C33 M16 Y21 K0
- C25 M20 Y18 K0
- C65 M41 Y32 K0

天青色的橱柜令原本燥热的厨房变得清爽起来，地砖中的蓝色比天青色略深，不仅丰富了配色，还加强了空间配色的稳定感。

◆ 包装设计

- C33 M16 Y21 K0
- C51 M33 Y25 K0
- C0 M0 Y0 K0

这款产品的包装盒以天青色为底色，搭配白色和同色系蓝色组成的山脉图案，整体色调清新淡雅，给人一种宁静致远的感觉。这样的配色设计令人仿若感受到了大自然的美好。

- C33 M16 Y21 K0
- C17 M22 Y40 K0
- C27 M21 Y32 K0
- C54 M38 Y46 K0

天青色的包装盒如同雨后的天空，清新而宁静。盛放的玉兰花仿佛在诉说着春天的故事，给人以明媚的感觉。镂空的中式花窗装饰，则为整个包装增添了一分独特的东方神韵。

- C33 M16 Y21 K0
- C55 M3 Y23 K0
- C14 M18 Y26 K0

天青色的底色，如湖水般静谧，给人以宁静之感；搭配金色和天蓝色，如晨曦中的天空，明亮而温暖，又如傍晚的霞光，绚丽而神秘。

稀世之珍　国宝中的配色

天蓝窑变丁香紫渣斗式大花盆

魅力丁香紫色，将神秘和高贵渲染到极致

丁香紫色

C72 M76 Y37 K1

丁香紫色宛如娇艳的丁香花，既含暖红之热烈，又蕴冷蓝之深沉，其色变幻莫测，充满神秘魅力。在钧窑的窑变瓷器中，此色亦常显灵韵。其中，红色的主要着色剂为氧化铜，而蓝色则源于氧化铁，两者交融，共绘钧瓷之瑰丽画卷。在设计中，丁香紫色的运用不仅丰富了色彩层次，更使作品焕发出独特的文化底蕴与艺术魅力，令人陶醉于传统与创新的交融之美。

此件器物为宋代钧窑出产的大花盆，器内釉色为天蓝色，表面为丁香紫色，口缘现褐色边，色彩变化多端。虽器形较大，但仍给人一种精致美感。凝神静望，宛如紫夜星云，也印证了"钧瓷无对，窑变无双"的说法。

宋　钧窑　天蓝窑变丁香紫渣斗式大花盆
台北故宫博物院藏

稀世之珍　国宝中的配色

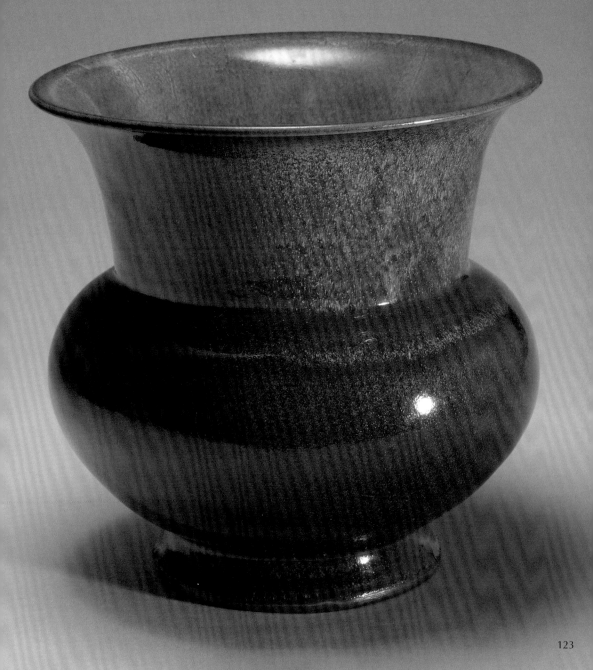

◇ 产品设计

- C72 M76 Y37 K1
- C70 M84 Y50 K13
- C76 M47 Y33 K0
- C37 M39 Y70 K0

笔记本的封面通过丁香紫色、石青色和金色的巧妙结合，为世人呈现出一派山河锦绣之象。其中，起伏的山脉象征着诗人的情感，流动的河流则代表着诗词的韵律。

- C72 M76 Y37 K1
- C37 M31 Y46 K0
- C24 M15 Y10 K0

茶褐色与丁香紫色如绅士与淑女般优雅相携，其间再以欧式浮雕纹样装饰，将餐盘的高奢感体现到极致。这样的餐盘设计，无论是高朋满座的盛宴，或是日常家人相聚，都可以成为餐桌上的主角。

◈ 书籍封面设计

● C72 M76 Y37 K1　　● C76 M44 Y8 K0
● C32 M46 Y7 K0　　○ C0 M0 Y0 K0

这个封面配色以丁香紫色为底色，搭配玫红色和蓝色的装饰纹样，营造出梦幻而神秘的氛围。坐在玫红色座椅上，身穿蓝白相间裙子的爱丽丝位于封面下部中心位置，与书中其他人物组成了视觉中心，强化了此书的主题。

◈ 包装设计

● C72 M76 Y37 K1
● C16 M19 Y54 K0

产品外包装以丁香紫色为底色，金色纹样仿若绵延的茶山，白色飞鸟的点缀，为包装增加了鲜活的气息。

稀世之珍　国宝中的配色

青花海水纹香炉

色泽浓艳的青花蓝色，一眼即难忘

青花蓝色
C93 M85 Y33 K1

青花蓝色亦称苏麻离青，乃中国瓷器艺术之瑰宝，其釉色如宝石般晶莹圆润，熠熠生辉。蓝色青花瓷始于唐代，历经岁月沉淀，至元代烧瓷工艺登峰造极。元代统治者钟爱蓝色，故元青花独领风骚，开创了中国青花瓷艺术的辉煌时代。在设计中，青花蓝色的运用，不仅传承了中国传统文化的深厚底蕴，更赋予了作品一种高雅而神秘的气质。

这件青花香炉的形体硕大，器形雄伟，工艺复杂。其炉口中空，双S形耳亦为中空，三足做成象腿，浑圆粗大，也做中空，当为减轻器物重量而为之。此外，香炉外壁通体绘海水江崖纹，寓意江山永固。器身的青花色泽浓艳，晕散明显，令人难忘。

稀世之珍　国宝中的配色

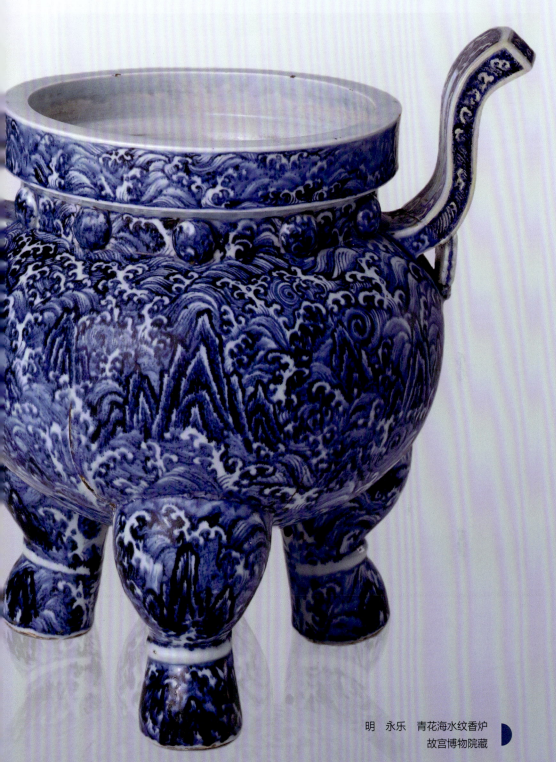

明　永乐　青花海水纹香炉
故宫博物院藏

配色借鉴

◇ 服装设计

● C93 M85 Y33 K1
○ C0 M0 Y0 K0

白色和青花蓝色的搭配清新素雅，就像中国文化的含蓄内敛。而龙凤图案的点缀则增添了一分庄重和神秘，仿佛在诉说着古老的传说。穿上这套服装，仿佛穿越时空，置身于古代的中国，感受着那份厚重的历史底蕴和文化魅力。

◆ 书籍封面设计

- ● C93 M85 Y33 K1　● C66 M24 Y22 K0
- ● C45 M41 Y48 K0　○ C0 M0 Y0 K0

在这个封面设计中,以青花蓝色为底色,再使用天蓝色、白色和金色组合成具有异域风情的阿拉伯纹样,与《天方夜谭》中充满奇幻和想象力的故事相呼应。同时,这些装饰花纹可以被看作是书中各种神话和传说的抽象再现,深化了主题的表达效果。

◆ 包装设计

- ● C93 M85 Y33 K1　● C61 M47 Y18 K0
- ○ C0 M0 Y0 K0

这款鸡尾酒的瓶身包装以中国水墨花纹表现,渲染出东方气氛。青花蓝色与白色的搭配,透露出浓郁的底蕴与深邃的风味,就像啜饮一幅青花水墨画。

- ● C93 M85 Y33 K1　● C44 M30 Y0 K0
- ○ C0 M0 Y0 K0

白色和青花蓝色的搭配,清新素雅,如同青花瓷一般,给人一种高贵、典雅的感觉;不同明度的蓝色图案则增加了层次感和立体感,令整个包装的设计更加生动。

甜白釉僧帽壶

如同凝脂般的甜白色，带来温柔、恬静之感

甜白色
C17 M11 Y16 K0

甜白色乃明代高温釉瓷之瑰宝，其釉色莹润如玉，光可鉴人，相较于卵白釉，更添一分乳浊之韵。此色温柔恬静，宛如葱根之白，故有"葱根白"之美称。古人赞誉其"白如凝脂，素犹积雪"，足见其色之纯净高雅。在设计中，甜白色的运用不仅彰显了中国瓷器文化的深厚底蕴，更赋予作品一种清新脱俗的气质。

僧帽壶，顾名思义，即像僧帽一样的瓷壶，主要因其口、颈部模仿佛教中的僧侣帽而得名。该瓷器器型于元代景德镇创烧，流行于明永乐、宣德时期，后清康熙、雍正时期的官窑也乐于仿烧。此壶的造型借鉴了藏传佛教使用的金属质器皿，端庄秀丽；釉面恬静莹润，釉色白如凝脂。优美的器形配以甜美的釉色，相得益彰。

明 永乐 甜白釉僧帽壶
故宫博物院藏

稀世之珍 国宝中的配色

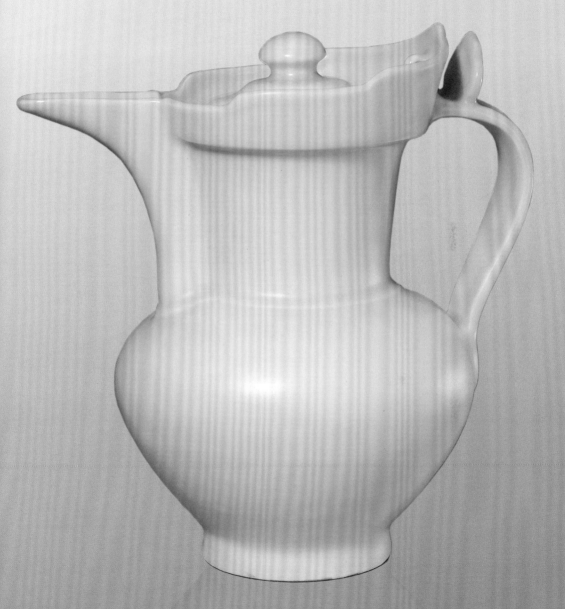

配色借鉴

◆ 书籍封面设计

- C17 M11 Y16 K0
- C17 M58 Y71 K0
- C0 M0 Y0 K100

封面以甜白色为底色,代表着清晨的宁静;书名则采用了鲜艳的橘色,既引人注目,又与早餐的主题相契合。

◆ 包装设计

- C17 M11 Y16 K0
- C16 M22 Y40 K0
- C46 M24 Y58 K0

甜白色与金色的搭配，既简洁又典雅。这种配色原则彰显了古驰品牌的高端定位，同时也体现了品牌对细节和品质的追求。此外，香薰瓶身上的一点绿色，仿佛跃动的春色，引起人采撷的欲望。

◆ 产品设计

- C17 M11 Y16 K0
- C63 M43 Y99 K2
- C30 M32 Y17 K0
- C36 M61 Y94 K0
- C93 M88 Y89 K80

杜松子酒瓶身的设计理念源于狐狸的智慧与神秘，以甜白色为底色，代表着纯粹与清新；搭配橙色、绿色、甜白色、紫色的抽象狐狸图像，展现出狐狸的灵动与变幻莫测。其中，甜白色的底色与彩色的狐狸图像相结合，形成了鲜明的对比，既简洁又引人注目。

祭红釉碗

艳若朱霞的祭红色，传承千年文化的魅力

祭红色

C52 M89 Y80 K25

祭红色的别名繁多，有霁红色、鸡红色、宝石红色等，是一种红中透紫，色泽透亮而温润的色彩。明代收藏家项元汴曾在《历代名瓷图谱》中说："祭红，其色艳若朱霞，真万代名瓷之首冠也。"

明　宣德　祭红釉碗
台北故宫博物院藏

此碗的造型简朴,周身的祭红釉彩引人注目。祭红釉是红釉中极为名贵的一种,创烧于明早期的永宣时期,因为是皇帝御用,并用于礼敬天地日月,所以叫作祭红。其釉面特点是红不刺目,鲜而不过,釉面不流,裂纹不出。因烧制工艺繁复且耗资巨大,明代晚期技艺失传后,直至清代中期才复烧成功。

配色借鉴

◆ 产品设计

- C51 M94 Y72 K19
- C22 M32 Y33 K0
- C27 M92 Y60 K0
- C44 M100 Y100 K14

祭红色和金色的搭配是中国传统文化中常用的色彩组合，它代表着吉祥、繁荣和高贵。而中式盘扣的运用则增添了一分精致和独特的韵味。此款以中式风情为底蕴的红包设计，传递出对新人满满的祝福。

◆ 室内设计

- C54 M96 Y86 K39
- C65 M98 Y81 K61
- C93 M88 Y89 K80

暗色调的祭红色若在空间中大面积使用，会带来一种强烈的戏剧性，比较适合营造具有艺术化需求的空间，不太适用于表达温馨、舒适的大众化家居。

◇ 包装设计

- C49 M97 Y75 K18
- C81 M50 Y41 K0
- C18 M40 Y71 K0
- C73 M47 Y61 K2
- C21 M61 Y44 K0

这款包装设计巧妙地运用了中式旗袍这一元素，将中国传统文化的韵味融入其中。祭红色的底色和金色的盘扣相得益彰，展现出高贵、典雅的气质；而深蓝色的底色则给人一种沉稳、宁静的感觉。

- C51 M94 Y72 K19
- C22 M32 Y33 K0

DIOR 的这款产品包装采用了双开盒设计，展现出高贵、奢华的品牌调性。包装盒身以祭红色为底色，搭配繁复的金色花纹，将精致感渲染到极致。

黄地青花折枝花果纹盘

鲜明的黄蓝搭配，带来强烈的视觉冲击效果

鸡油黄色
C12 M19 Y67 K0

自汉代开始，官窑便以烧制黄釉瓷器为尊。然而明代之前，黄釉瓷器多呈黄褐色或深黄色，并非纯正的黄色。至明代弘治年间，黄釉瓷器烧制技艺登峰造极，釉色纯正，光泽如镜，娇艳欲滴，后人称之为"鸡油黄"。此色运用于设计中大有裨益，既承袭了千年文化精髓，又可以令观看者如同漫步于历史长河，探寻文化的深邃宝藏。

这件青花盘是明代弘治时期颇具代表性的一件娇黄釉器物，制作工艺复杂。制作时先烧制出青花折枝的花果纹，然后于花果纹外的白釉地上涂满娇黄釉，令深艳的青花蓝色与恬淡的鸡油黄色形成鲜明的对比。

稀世之珍　国宝中的配色

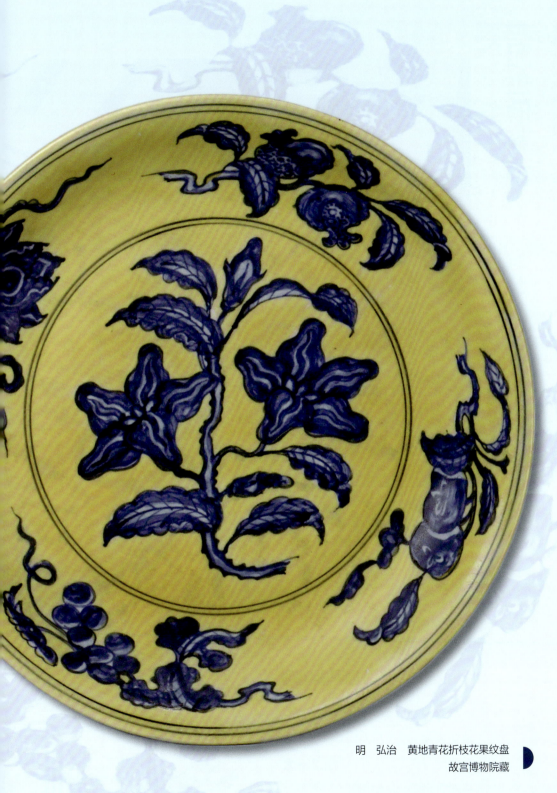

明　弘治　黄地青花折枝花果纹盘
故宫博物院藏

配色借鉴

东方国色　中国传统色的来源与应用

◇ 纹样设计

● C12 M19 Y67 K0
● C98 M87 Y6 K0

黄蓝搭配是一种经典的配色方案，既能展现出活力感与明亮感，又不失优雅与高贵。纹样中的孔雀元素美丽而抽象，引人注目。

◆ 室内设计

- C12 M19 Y67 K0
- C64 M68 Y73 K24
- C82 M57 Y41 K1

黄色和蓝色均属于中式传统色，也是来自皇家的色彩，用其打造中式风格的家居再合适不过。从青花瓷中提取出来的蓝色意蕴十足，奠定了清雅的基调；而代表尊贵的鸡油黄色，则为空间增添了高雅的韵味。

◆ 包装设计

- C12 M19 Y67 K0
- C82 M71 Y47 K8
- C0 M0 Y0 K0

这款饮品的设计匠心独运，将柠檬黄色巧妙地运用在液体之中，与商标主色的蓝色装饰纹样相互映衬，再用少量鸡油黄色点缀其间，营造出清新之感，柠檬的芬芳仿佛扑面而来。

- C12 M19 Y67 K0 C11 M15 Y29 K0
- C55 M61 Y95 K12 C91 M63 Y57 K14
- C39 M73 Y100 K2

此商品的外包装以明亮的鸡油黄色为底，搭配底部的棕色，营造出一种温暖、舒适的感觉。色彩丰富、鲜艳的图案，令整个商品更显层次感。

稀世之珍　国宝中的配色

柠檬黄釉梅瓶

鲜艳、娇媚的柠檬黄色，触碰了观者心底的柔情

柠檬黄色

C8 M11 Y38 K0

柠檬黄釉是中温釉色中的一种，相较于娇黄釉更为浅淡，其色鲜嫩娇媚，釉面匀净柔和，宛如初春的嫩芽，又似少女的笑颜。雍正皇帝钟爱此色，故柠檬黄釉在雍正时期在单色釉瓷器中独领风骚。在设计中，柠檬黄色的运用同样大放异彩，不仅能够凸显作品的清新脱俗，还能够与其他色彩相互映衬，营造出丰富多彩的视觉效果。

此柠檬黄釉梅瓶上圆下细，瓶口小巧秀气，仅此造型就十分引人注目。虽然瓶身没有任何纹饰，但通身带有光泽感的柠檬黄色，令整个器具显得异常柔美。

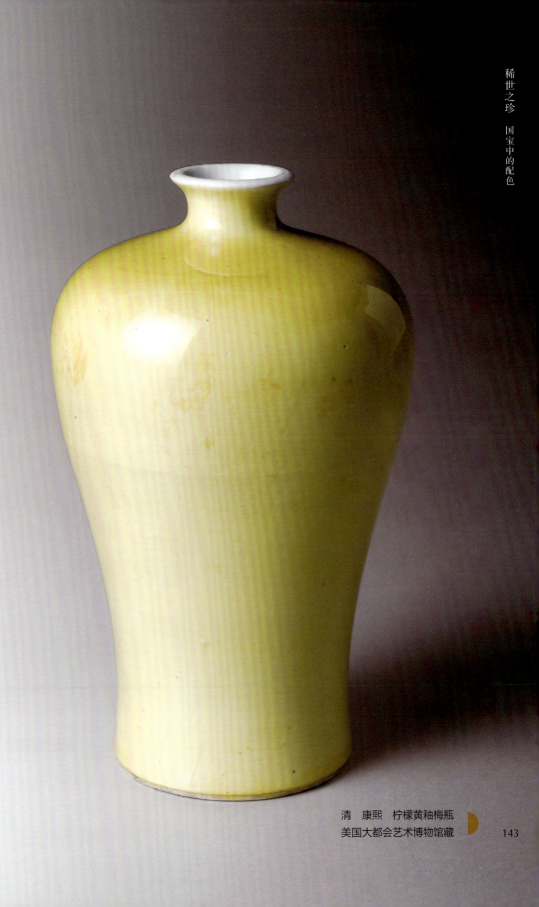

稀世之珍 国宝中的配色

清 康熙 柠檬黄釉梅瓶
美国大都会艺术博物馆藏

配色借鉴

东方国色 中国传统色的来源与应用

◆ 室内设计

- C8 M11 Y38 K0
- C0 M0 Y0 K0
- C52 M70 Y93 K16

以柠檬黄色的橱柜为焦点,搭配少量白色,营造出清新、明亮的氛围;同时,棕色地板为整个空间增添了一分温暖和质感,使其更加舒适和自然。

◆ 包装设计

- C8 M11 Y38 K0
- C32 M36 Y58 K0

这款包装以柠檬黄色为底色，给人一种明亮的视觉感受。同时，用金色图案进行装饰，为产品包装增添了一分高贵、典雅的气质。

- C8 M11 Y38 K0
- C29 M14 Y47 K0
- C81 M72 Y78 K51

产品包装精选柠檬黄色为底色，明亮、活泼的色彩为用户带来了愉悦的视觉体验。同时，搭配黑色字体，既彰显了设计的简洁明了，又凸显了品牌的大气风范。

- C8 M11 Y38 K0
- C79 M68 Y39 K1

这款饮品的外包装以柠檬黄色为主色调，给人一种清新、明亮的感觉。同时，用蓝色作为文字和水果元素的配色，给人一种健康的印象。

豇豆红釉菊瓣瓶

明艳的豇豆红色,似三月桃花令人沉醉

豇豆红色
C31 M75 Y56 K0

豇豆红色,雅称"美人醉",其色如豇豆,故得此名。此色淡雅而不失韵味,既不似郎窑红色、霁红色那般热烈奔放,亦非矾红色、珊瑚红色那样浅淡。它是一种偏粉的红色,犹如三月桃花盛开,令人陶醉其中,如梦如幻。在设计中,豇豆红色无论是作为主色调还是点缀色,都能够与其他色彩和谐共处,营造出一种独特而迷人的视觉效果。

此器物近底处凸雕一周细长的菊瓣纹,故称"菊瓣瓶"。其通体施豇豆红釉,釉色滋润淡雅,明艳匀净,是豇豆红釉中难得一见的上乘之作。豇豆红釉最早出现于清代康熙时期,因烧制困难,基本无大件器物,且淡雅的釉色万千变化,故人们赞其"绿如春水初生日,红似朝霞欲上时"。

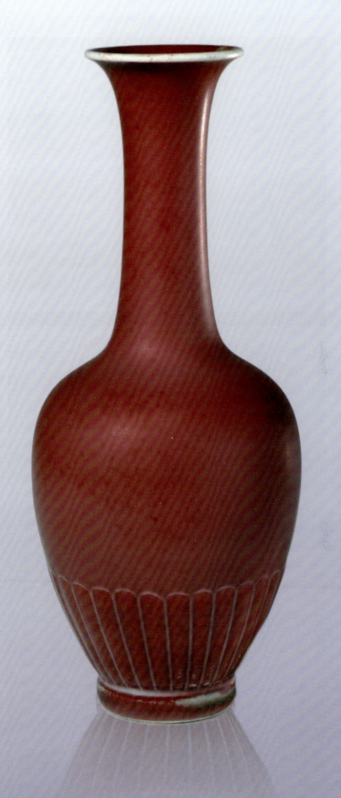

清　康熙　豇豆红釉菊瓣瓶
故宫博物院藏

稀世之珍　国宝中的配色

配色借鉴

东方国色 中国传统色的来源与应用

◆ 包装设计

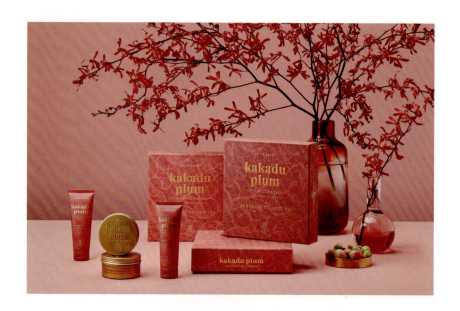

- C31 M75 Y56 K0
- C38 M91 Y71 K2
- C41 M51 Y88 K0

该护肤品的包装以豇豆红色为主色调,叠加精致的暗纹装饰,再辅以金色的文字,整体设计尽显高端大气。如此独特而精美的包装,无疑能够迅速吸引女性群体的目光,勾起她们的购买欲望。

- C31 M75 Y56 K0
- C10 M38 Y40 K0
- C44 M84 Y64 K4

此款面膜的包装以豇豆红色为主色调,给人一种温柔、浪漫的感觉。同时,用爱心和玫瑰图案进行装饰,有的爱心上还有翅膀,营造出一种梦幻、童话般的氛围。

◆ 书籍封面设计

- C31 M75 Y56 K0　　○ C0 M0 Y0 K0　　● C93 M88 Y89 K80

封面以豇豆红色为底色，营造出轻盈、松弛之感，再将此色彩作为图案的配色，表达出书籍的艺术主题。此外，此封面设计十分具有新意，融入了时间的概念，与主题契合。

洒蓝描金小棒槌瓶

深邃洒蓝色，带来摄人心魄的力量感

洒蓝描金小棒槌瓶的釉面像洒落的蓝水滴一样深邃，有一种摄人心魄的力量。描金花卉的出现则增加了胚体的精致感，整个器物美到极致。

洒蓝色
C87 M69 Y4 K0

洒蓝色是一种来自瓷器的颜色。洒蓝工艺以钴为着色剂，通过吹釉的方式将色彩装饰在坯体上。远观似一片蔚蓝深海，近赏则见深蓝色小颗粒点缀其间，釉面深浅交织，如梦似幻。洒蓝工艺初现于宣德御窑，后康熙复燃此火，更以釉上描金相配，光彩夺目，扬名海外。在设计中，洒蓝色的运用如同自然界的水墨画，为设计带来无限的想象空间。

库金色
C32 M44 Y75 K0

库金也称"足金"，常见于中国绘画、雕塑、建筑之中，其色泽纯正，由98%的纯金与2%的纯银精妙合成，呈现出微红的色泽，熠熠生辉。在设计中，库金色的运用能够凸显出设计的精致与华丽，使作品在视觉上焕发出独特的光彩。

清　康熙　洒蓝描金小棒槌瓶
故宫博物院藏

稀世之珍　国宝中的配色

配色借鉴

◈ 包装设计

古驰的香薰包装设计展现了该品牌对色彩的独特理解和运用。洒蓝色为主色调，带来高雅的视觉感受。同时，金色图案的装饰增添了精致和奢华的元素。此外，香薰瓶上还点缀以红、绿两色，引起视觉上的跃动感。这种设计理念和配色原则不仅凸显了香薰产品的高品质，还能够吸引消费者的目光。

- C87 M69 Y4 K0
- C32 M44 Y75 K0
- C66 M43 Y92 K2
- C30 M89 Y51 K0

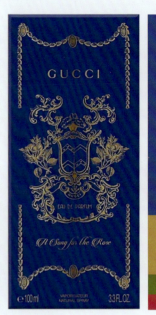

◈ 海报设计

- C87 M69 Y4 K0
- C32 M44 Y75 K0
- C47 M48 Y58 K0

将洒蓝色运用到室内墙面上，绝对的面积优势强调出空间的深邃、幽远。库金色则出现在烛台、家具等软装之中，闪烁的光泽提升了空间气质。

东方国色　中国传统色的来源与应用

◆ 书籍封面设计

- C87 M69 Y4 K0
- C98 M90 Y36 K2
- C32 M44 Y75 K0

以大面积纯度略低的洒蓝色作为背景色，凸显出封面想要表达的神秘感。将库金色用于书名和装饰元素中，提升了封面的调性。

◆ 纹样设计

- C100 M100 Y60 K25
- C87 M69 Y4 K0
- C32 M44 Y75 K0

- C100 M100 Y56 K20
- C87 M69 Y4 K0
- C38 M16 Y1 K0
- C32 M44 Y75 K0

此纹样将洒蓝色进行了纯度上的变化，令背景具有了明暗效果，还叠加了灵动的库金色花纹。若将此纹样用在绸缎类的材质上，更显质感。

此纹样不仅在配色上借鉴了洒蓝描金小棒槌瓶，还将瓶中的菊花纹样进行了再创作，典雅的气息扑面而来。

霁青描金游鱼转心瓶

金色与蓝色的相遇，注定成就一段传奇

此霁青描金游鱼转心瓶烧制得十分精巧。首先造型上一共有两层，当转动瓶子的颈部时，内层的鱼就会"游动"起来，非常有趣。其次，色彩上也很吸睛，器身以霁青色为主色，搭配描金彩绘，精美感十足。

霁青色

C92 M91 Y55 K30

霁青，亦称"霁蓝"或"祭蓝"（因主要用于祭祀）。其色泽深邃如深海，蓝得纯净而深沉，色调浓淡均匀，呈色稳定，庄重且神秘。自元代起，霁蓝釉的成功烧制便为明清两代瓷器艺术的发展奠定了坚实基础。在设计中，霁青色的运用可以赋予作品一种高贵而典雅的气质，令设计在视觉上焕发出独特的光彩。

清 乾隆 霁青描金游鱼转心瓶
台北故宫博物院藏

稀世之珍 国宝中的配色

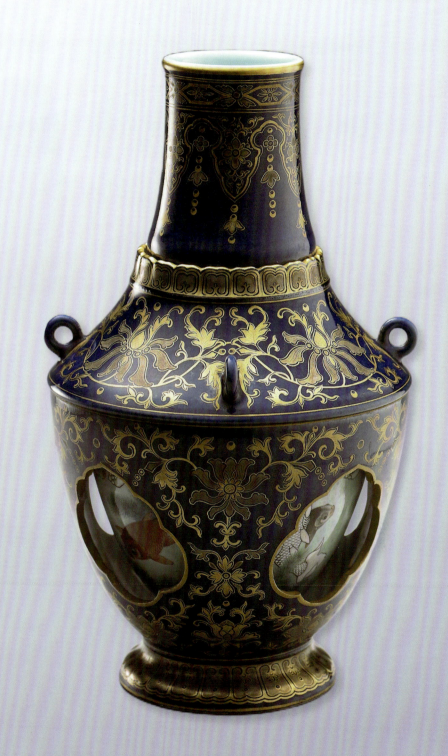

155

东方国色 中国传统色的来源与应用

配色借鉴

◇ 服装设计

- ● C92 M91 Y55 K30
- ● C52 M58 Y58 K2

服装配色沿用了霁青描金游鱼转心瓶的蓝金配色，保留了精致的调性。但由于蓝色和金色在纯度上均有所加深，因此显得更加深邃、神秘。

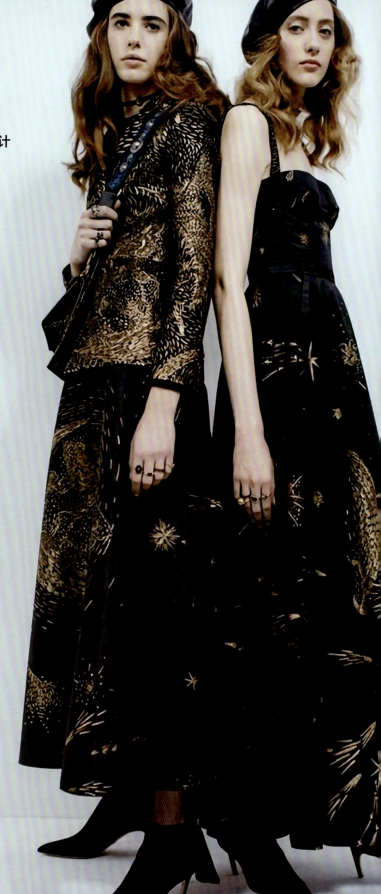

◆ 书籍封面设计

- C92 M91 Y55 K30
- C40 M42 Y66 K0

深邃的雾青色底色给人一种宁静而神秘的感觉，仿佛将读者带入了一个梦幻的世界。而金色城堡和仙女等元素的描绘更是画龙点睛，突出了童话故事的主题，令人仿佛能够看到王子和公主在城堡中翩翩起舞，或是仙女在花丛中嬉戏。这样的封面设计无疑能够吸引读者的注意力，让他们迫不及待地翻开这本书，走进那个充满奇幻和想象的世界。

◆ 产品设计

- C92 M91 Y55 K30
- C7 M22 Y46 K0

将雾青色作为茶具的主色调，给人一种深邃的感觉，而金色的星星和月亮图案则仿佛将整个星空都融入了小小的茶具之中。

◆ 室内设计

- C92 M91 Y55 K30
- C21 M32 Y58 K0

室内配色以雾青色为主色调，点缀以金色，彰显欧式家居用色的典雅与高贵。其中，装饰柜上的金色线条、带有金色花纹的织物等设计元素，相互映衬，营造出一种奢华而不失优雅的氛围。

广彩胭脂红花草纹地开光花卉纹茶具

娇艳的胭脂红色，仿若女子的容颜

这套茶具由茶壶、茶叶罐、奶壶、茶杯及托碟组成。茶具外身以胭脂红色为主色，再以白色做配色，娇艳中不失清雅。局部点缀的金色和绿色，一方面提升了茶具的质感，另一方面令茶具富有了灵动、生机之感。此外，茶具外身还绘有折枝月季，清代许多外销瓷器上都以此花为纹饰。

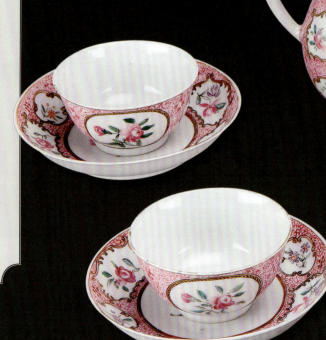

胭脂红色

C24 M55 Y26 K0

胭脂红釉是一种低温红釉，以黄金入釉，这也是它的名贵之处。因釉色与妇女化妆所用的胭脂同色，官窑遂将其命名为"胭脂红色"，它是赤色中最娇艳的颜色。胭脂红釉的呈色有深、浅之分，深者称"胭脂紫"，浅者称"胭脂水"，比胭脂水更浅淡者称"淡粉红"。

稀世之珍　国宝中的配色

清　乾隆　广彩胭脂红花草纹地开光花卉纹茶具
广东省博物馆藏

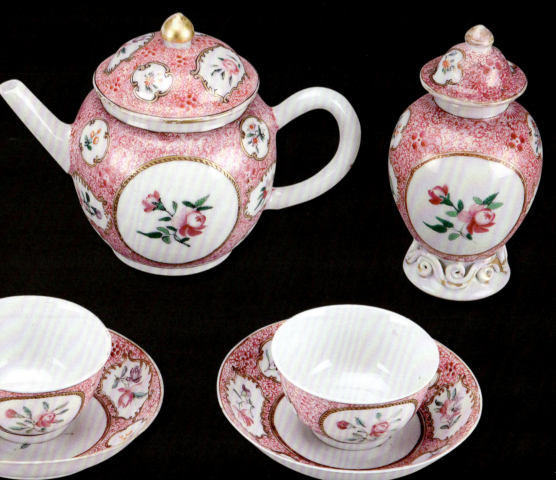

东方国色　中国传统色的来源与应用

配色借鉴

◆ 包装设计

- C11 M37 Y14 K0
- C24 M73 Y28 K0
- C62 M28 Y55 K0
- C44 M55 Y78 K1
- C69 M61 Y58 K9
- C0 M0 Y0 K0

这款包装以明度略高的胭脂红色为底色，引人注目。绿色植物的图案为整个包装增添了生机与活力，仿佛在讲述着大自然的故事。而老虎的形象则象征着力量和勇气，令人不禁想要探索其中的奥秘。

● C2 M11 Y14 K0　● C24 M55 Y26 K0

这款香薰的外包装采用肉粉色作为底色，简洁而清新，给人带来一种柔和的视觉感受。胭脂红色的图案和文字点缀其上，为整个包装增添了一抹艳丽与活力。

● C24 M55 Y26 K0
● C26 M91 Y38 K0
● C13 M26 Y43 K0
○ C0 M0 Y0 K0

这款茶叶罐的包装配色宛如一位优雅的舞者，以不同纯度的胭脂红色为主色调，轻盈地舞动着。金色的点缀为整个包装增添了高贵的气质。而卷草纹的图案则像一篇优美的华章，诉说着茶叶的故事。

稀世之珍　国宝中的配色

琥珀色透明玻璃马蹄尊

色泽光润的琥珀色,给人一种剔透之感

此马蹄尊的器形呈马蹄状,整体形态周正、简洁,器表平滑,通体为琥珀色,给人一种剔透之感。由于署嘉庆款的玻璃器皿数量非常有限,故这件马蹄尊较为珍贵。

琥珀色
C62 M66 Y99 K28

琥珀色的色泽光润,呈透明胶质的黄棕色。这种色彩向来是古时文人墨客形容美酒的色彩,其中酒仙李白的"兰陵美酒郁金香,玉碗盛来琥珀光"最为豪放,也不乏李清照"莫许杯深琥珀浓,未成沉醉意先融"的婉约之情。

清　嘉庆　琥珀色透明玻璃马蹄尊
故宫博物院藏 　稀世之珍　国宝中的配色

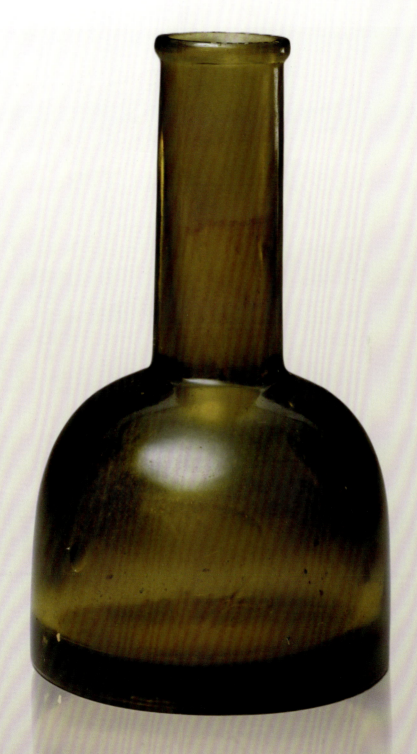

东方国色 中国传统色的来源与应用

配色借鉴

- C62 M66 Y99 K28
- C18 M11 Y10 K0

琥珀色的装饰花瓶色泽深邃浓郁，晶莹剔透的质感如同天然琥珀宝石，散发着迷人的光芒。

◆ 产品设计

稀世之珍　国宝中的配色

● C62 M66 Y99 K28

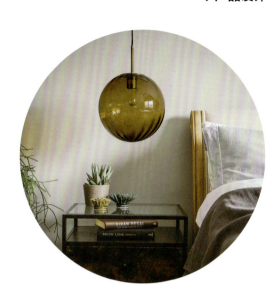

球形吊灯圆润的外形如同一块晶莹剔透的琥珀，散发着柔和而温暖的光芒，为整个空间带来了一种优雅而奢华的氛围。

● C62 M66 Y99 K28
● C24 M29 Y59 K0

这款西湖龙井的包装以琥珀色为主色调，就像一杯香浓的龙井茶，散发着淡淡的清香，让人回味无穷。瓶身雕刻的英文字母则增添了一分时尚与国际化的气息。

● C62 M66 Y99 K28　　○ C0 M0 Y0 K0
● C68 M65 Y85 K32　　● C81 M79 Y82 K65

透明的琥珀色瓶身给人一种清新自然的感觉，仿佛蕴含着大自然的精华；瓶身上的标签印有多肉植物的图案，为整个设计增添了一抹盎然的生机；而黑色的文字则简洁明了，令人可以迅速了解此款洗发水的相关信息。

珊瑚红地白梅花纹盖碗

绝美珊瑚红色，如晚霞般绚烂夺目

此盖碗的造型规整，碗上附伞形盖，以形成一个整体。器身主色为匀净的珊瑚红色，给人一种明艳的视觉感受。此外，器身饰以梅花、兰草图案，在珊瑚红地的衬托下格外醒目，也令此盖碗更具观赏性。

珊瑚红色

C46 M89 Y85 K12

珊瑚红色饱满娇艳，宛如天然珊瑚的色彩，红中闪黄，熠熠生辉。此色是清代康熙时期创烧的低温釉上彩，康雍乾三代尤为盛行。虽与矾红釉在颜色、明度上相近，但珊瑚红釉的釉面更显光洁莹润，与矾红釉的亚光状形成鲜明对比。在设计中，珊瑚红色的运用不仅传承了中国传统文化的深厚底蕴，更以其独特的色彩魅力，赋予作品高雅而华贵的气质。

清　道光　珊瑚红地白梅花纹盖碗
故宫博物院藏

稀世之珍　国宝中的配色

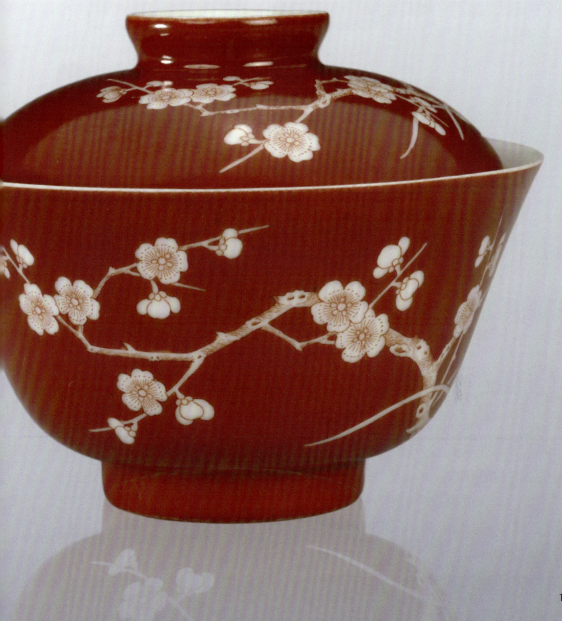

配色借鉴

◆ 服装设计

- C46 M89 Y85 K12
- C11 M31 Y63 K0
- C12 M16 Y28 K0
- C95 M93 Y45 K12
- C77 M58 Y67 K15

卫衣以珊瑚红色为主色调，绘有可爱的龙形图案，色彩丰富。整体设计既展现了中国传统文化中对龙的崇拜和尊重，又融合了现代时尚元素，充满了生机与活力。

- C0 M0 Y0 K0
- C46 M89 Y85 K12
- C45 M42 Y36 K0

珊瑚红色的薄纱外衣舞动如梦，白色的内裙干净轻盈，再利用花卉纹饰进行装点。这款改良汉服巧妙地融合了中国传统服饰的特色，让人深刻地感受到传统文化的独特魅力。

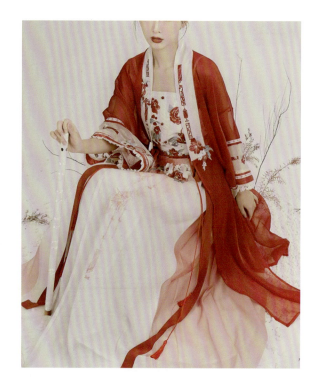

◆ 包装设计

- C46 M89 Y85 K12
- C24 M29 Y59 K0

香薰内外包装的底色均采用了珊瑚红色，这种颜色充满了生机和活力，能够吸引人们的注意力。金色蝴蝶图案则为产品增添了一分优雅，与珊瑚红色的底色相互映衬，营造出一种奢华而又典雅的氛围。

◆ 书籍封面设计

- C46 M89 Y85 K12
- C26 M40 Y41 K0
- C0 M0 Y0 K0

珊瑚红色的底色营造出温暖、欢乐的节日气氛，与小说中圣诞节的背景相呼应。金色的花纹和书名则是故事中财富和希望的象征。位于封面中间的白色帽子是小说主人公史克鲁奇的象征，他在故事中经历了从自私到无私的转变。这个设计元素强调了人物的重要性，并暗示着故事中的道德教诲。

中国古代服饰配色的历史演变,不仅反映了时代的变迁和文化的传承,也体现了中华民族的审美和创造力。先秦时期,服饰以黑、白、赤三色为主,古朴庄重;秦汉时期,西域色彩文化传入中国,红色、紫色等颜色开始流行;魏晋南北朝时期,玄学盛行,服饰颜色以淡色为主;隋唐时期,文化繁荣,服饰颜色变得丰富多彩;宋元时期,受儒家思想的影响,服饰颜色以素雅为主;到了明清时期,服饰颜色更加注重细节和装饰。

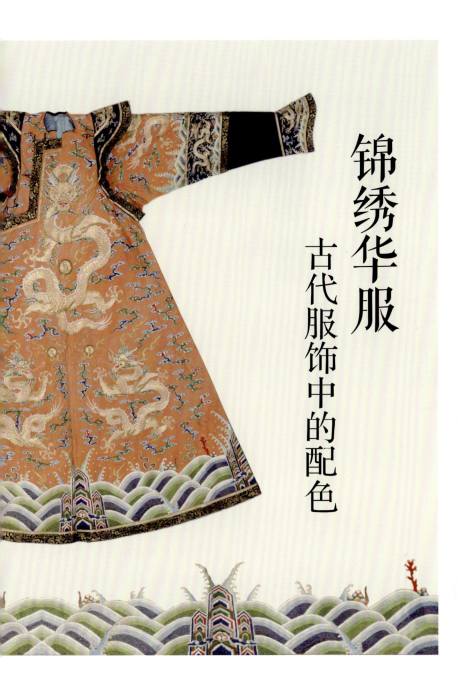

锦绣华服

古代服饰中的配色

四

素纱襌衣（直裾）

浅淡的茶褐色，质朴中不失优雅

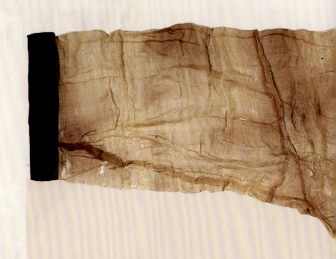

此件襌衣的面料为素纱，边缘为几何纹绒圈锦。其重量还不到一两，可谓"轻若烟雾"，代表了西汉初期养蚕、缫丝、织造工艺的最高水平。而襌衣所展现的茶褐色，给人一种清幽、宁静的感受。

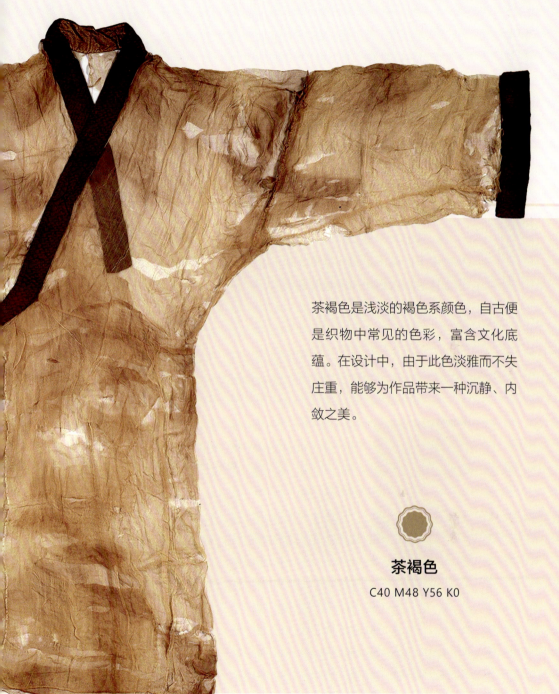

锦绣华服 古代服饰中的配色

茶褐色是浅淡的褐色系颜色,自古便是织物中常见的色彩,富含文化底蕴。在设计中,由于此色淡雅而不失庄重,能够为作品带来一种沉静、内敛之美。

茶褐色

C40 M48 Y56 K0

西汉 素纱襌衣(直裾)
湖南博物院藏

配色借鉴

◆ 包装设计

- C37 M44 Y38 K0
- C32 M35 Y31 K0
- C49 M58 Y53 K0
- C40 M48 Y56 K0

该口红的外包装通过不同明度的褐色来营造层次感和立体感。其中，深褐色的嘴唇图案突出了产品的主题和特色，而金色的加入则增加了包装的高档感和品质感。

- C40 M48 Y56 K0
- C0 M0 Y0 K0
- C63 M66 Y64 K14

该香水的包装配色别具匠心。外包装以茶褐色和白色为主色调，茶褐色给人以稳重的感觉，白色花卉纹样则为包装增添了一分清新和优雅。瓶身将外包装中的白色花卉纹样调整为茶褐色，使内外包装的设计元素既统一，又有变化。

◆ 室内设计

- C40 M48 Y56 K0
- C58 M78 Y93 K37
- C0 M0 Y0 K0

卧室配色以茶褐色和熟褐色为主，营造出沉稳、温暖的氛围。其中，墙面和顶面的茶褐色与床头的熟褐色相互呼应，形成了统一的色调。白色的床品和地毯则起到了调和作用，使整个空间显得更加明亮。

◆ 服装设计

- C40 M48 Y56 K0
- C24 M28 Y40 K0
- C9 M8 Y18 K0

这件衣服在沉稳而内敛的茶褐色中，巧妙地融入了相近的浅褐色以及温柔的米白色，共同营造出一种温婉且柔和的视觉美感。

墨绿纱织暗花妆花蟒衣

典雅的墨绿色,是历史沉淀出的动人色彩

此件蟒衣为明代公侯朝服的一种。蟒衣底色为墨绿色,其间点缀暗纹,典雅中透出精致。另外,此件蟒衣还利用了"织金妆花"手法织出蟒蛇、巨龙、祥云、海水江崖等纹饰,是明代纺织工艺的杰出作品。

锦绣华服　古代服饰中的配色

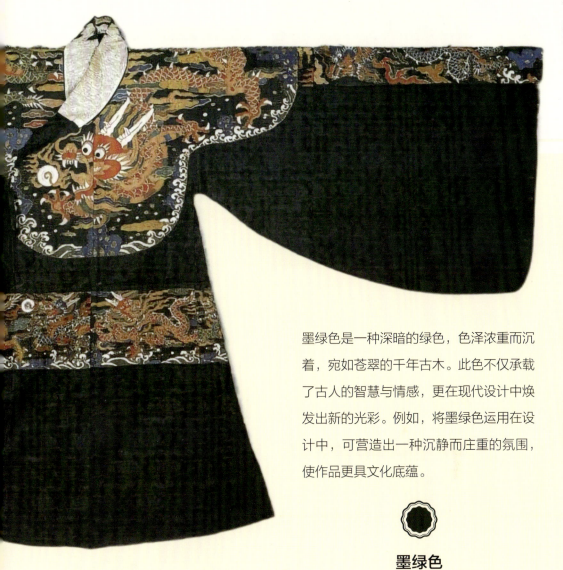

墨绿色是一种深暗的绿色，色泽浓重而沉着，宛如苍翠的千年古木。此色不仅承载了古人的智慧与情感，更在现代设计中焕发出新的光彩。例如，将墨绿色运用在设计中，可营造出一种沉静而庄重的氛围，使作品更具文化底蕴。

墨绿色
C86 M68 Y76 K44

明　墨绿纱织暗花妆花蟒衣
孔子博物馆藏

配色借鉴

◇ 海报设计

● C86 M68 Y76 K44　　● C30 M82 Y75 K0
● C14 M16 Y60 K0　　○ C0 M0 Y0 K0

该海报以墨绿色为底色，给人带来平静和放松的情绪体验。同时，用高饱和度的黄色、红色等色彩勾勒出锦鲤、荷花、舞龙者等元素。这些元素的运用体现了中国传统文化中的吉祥、美好和繁荣，令人感受到中国传统文化的独特魅力。而强烈的色彩反差，则增强了视觉冲击力。

◇ 包装设计

● C86 M68 Y76 K44
● C48 M77 Y94 K14

该香薰的外包装盒底色为墨绿色，装饰有冷杉图案，不仅表达了香薰的味道，也暗示了香薰的使用场景。冷杉通常被视为冬季的象征，所以这款香薰更适合冬日这一使用场景。而图案中的橙色果实则在色彩上给人带来温暖感，令人在寒冷的冬日也能感受到一丝暖意。

◆ 纹样设计

- C86 M68 Y76 K44
- C30 M30 Y60 K0
- C45 M88 Y88 K12
- C100 M98 Y58 K25

墨绿色的底色沉静而内敛；金色的祥云等图案强调了中式纹样中对于吉祥寓意的喜好；红蓝相间的龙形图案和红黄相间的火球图案令此纹样的设计更显生动。这个纹样可以广泛应用于中式纺织品等领域，为产品增添一分浓郁的中式文化底蕴。

◆ 书籍封面设计

- C86 M68 Y76 K44
- C34 M39 Y63 K0
- C0 M0 Y0 K0
- C81 M60 Y68 K20
- C21 M44 Y40 K0

墨绿色的底色给人以沉稳之感，松绿色的树叶元素则增添了自然气息，与书中描绘的家庭生活和成长故事相呼应。四个妇人的头像代表了书中的四位女主角，她们的形象各异，但都展现出了坚强、独立和乐观的精神。金色则突出了书名的重要性和价值，同时也为整个封面增添了一分高贵、典雅的气息。

金黄团寿云龙纹织金缎棉袍

热情的金黄色，绝对的尊贵之色

此款棉袍以金黄色为主色，点缀暗团龙和四合如意云纹，给人一种温暖、热情的视觉感受。石青色的镶边，有效地中和了金黄色的耀目之感，令此衣袍具有了沉稳之气。镶边中的纹样与袍面的纹样呼应，强调整体性。目前，这件棉袍在故宫博物院的收藏中仅此一件，是研究清代早期宫廷妇女服饰的重要实物资料。

金黄色

C16 M54 Y79 K0

金黄色也称金杏色，是一种略显红色的暖黄色，自古便承载着皇家的尊贵与权威。自隋代至明代，此色一直为天子龙袍专用，彰显着至高无上的地位。至清代，虽不再独为天子所御，但仍为皇室所钟爱。在设计中，金黄色的运用不仅传承了皇家的文化底蕴，更以其温暖而典雅的色调，为作品增添了独特的魅力。

锦绣华服　古代服饰中的配色

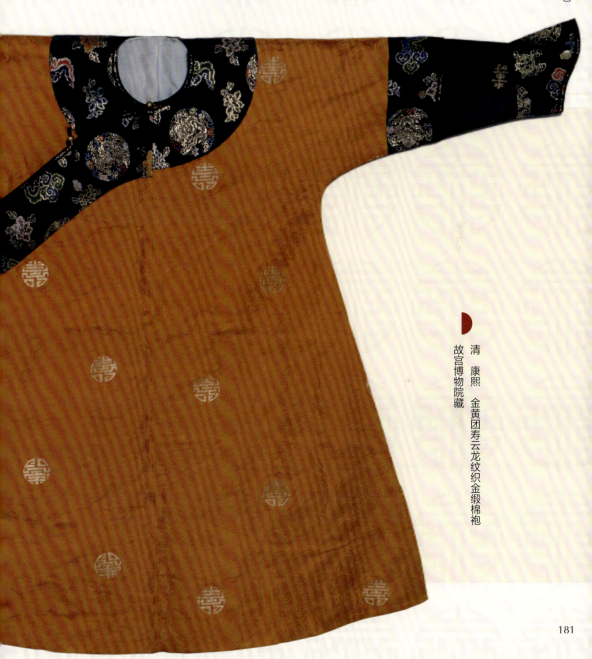

清　康熙　金黄团寿云龙纹织金缎棉袍
故宫博物院藏

配色借鉴

东方国色 中国传统色的来源与应用

◈ 服装设计

- C16 M54 Y79 K0
- C16 M42 Y51 K0
- C49 M95 Y91 K24
- C89 M54 Y52 K4

金黄色为主色的外衣带来明亮、愉悦的视觉感受，再用少量红色与蓝色进行配色上的调剂，丰富了配色的层次感。

◈ 书籍封面设计

- C10 M56 Y86 K0
- C73 M80 Y84 K60

明亮、温暖的金黄色与深沉、稳重的黑色形成了鲜明的对比，使整个设计更加引人注目。中间由三个圆形交织成的图形，仿佛代表着人生的起伏和曲折。整个封面的设计简洁大方，又不失深度和内涵，充分体现了励志书的特征。

◆ 包装设计

- C16 M54 Y79 K0
- C31 M49 Y67 K0

这款香薰瓶的配色主打简约、优雅。金黄色的瓶身给人一种温暖、舒适的感觉，瓶口和瓶身上的文字则选用了金色，显得质感十足。此外，玻璃材质的通透感也强化了香薰瓶的视觉效果，使其看上去更加高档、大气。

- C16 M54 Y79 K0
- C51 M51 Y84 K0
- C73 M80 Y84 K60
- C7 M74 Y96 K0
- C0 M0 Y0 K0

包装盒以金黄色为底色，搭配暗橙色花纹，令配色既有呼应，又具变化。其间点缀的灰绿色更是犹如点睛之笔，令整个包装更显生动。这样的配色既符合大众审美，又能在众多包装盒中脱颖而出，迅速吸引消费者的目光。

香色云龙直径纱平金团龙单袍

典雅的香色，令尊贵之感更显浓郁

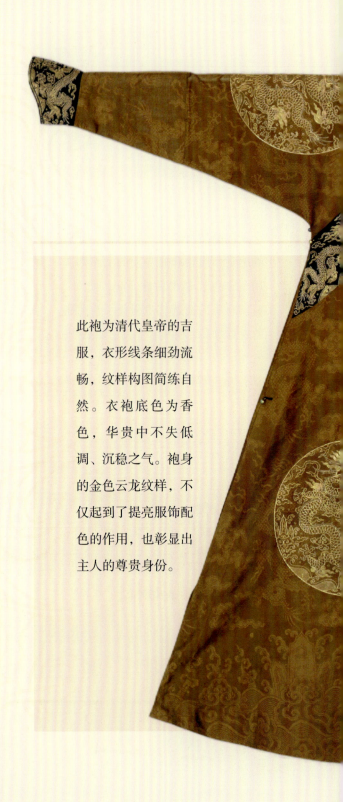

此袍为清代皇帝的吉服，衣形线条细劲流畅，纹样构图简练自然。衣袍底色为香色，华贵中不失低调、沉稳之气。袍身的金色云龙纹样，不仅起到了提亮服饰配色的作用，也彰显出主人的尊贵身份。

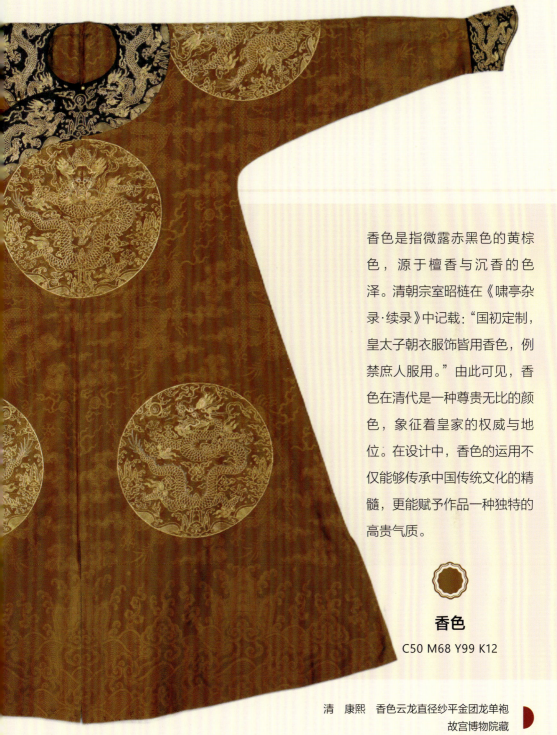

锦绣华服 古代服饰中的配色

香色是指微露赤黑色的黄棕色，源于檀香与沉香的色泽。清朝宗室昭梿在《啸亭杂录·续录》中记载："国初定制，皇太子朝衣服饰皆用香色，例禁庶人服用。"由此可见，香色在清代是一种尊贵无比的颜色，象征着皇家的权威与地位。在设计中，香色的运用不仅能够传承中国传统文化的精髓，更能赋予作品一种独特的高贵气质。

香色
C50 M68 Y99 K12

清 康熙 香色云龙直径纱平金团龙单袍
故宫博物院藏

配色借鉴

东方国色 中国传统色的来源与应用

◆ 室内设计

- C24 M20 Y20 K0
- C50 M68 Y99 K12
- C50 M55 Y56 K0

卧室配色以香色、浅褐色和灰色为主。其中，香色的床品与浅褐色的床巾形成了柔和的色彩对比，而白色的墙面则为整个空间提供了明亮、干净的背景。这种配色可以营造出一种优雅的氛围，同时也不会让人感到过于压抑或刺眼，十分适合居住。

◆ 包装设计

- C50 M68 Y99 K12
- C28 M42 Y62 K0
- C24 M42 Y74 K0

这款巧克力的包装盒以香色为底色，搭配浅褐色的图案，如同巧克力本身的纹理，给人一种细腻、丝滑的感觉。而局部点缀的金色，则像是巧克力上的光泽，让整个包装更具有档次。

- C50 M68 Y99 K12
- C28 M42 Y62 K0
- C24 M40 Y88 K0

依旧是巧克力的包装设计，在底色不变的情况下，加大了金色的使用面积，令整个包装变得更加抢眼。

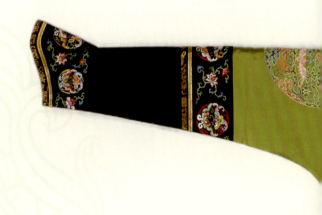

葱绿八团云蝠妆花缎女夹袍

极具活力的葱绿色，带来生机盎然的气息

此袍的绣工精细，是清代乾隆皇帝的皇孙福晋穿用的夹袍。夹袍的领、袖边以石青色绣喜相逢缎为饰。袍面在葱绿色缎地上以妆花技法织云蝠八宝纹。整件夹袍的配色给人以生机盎然之感，极具活力。

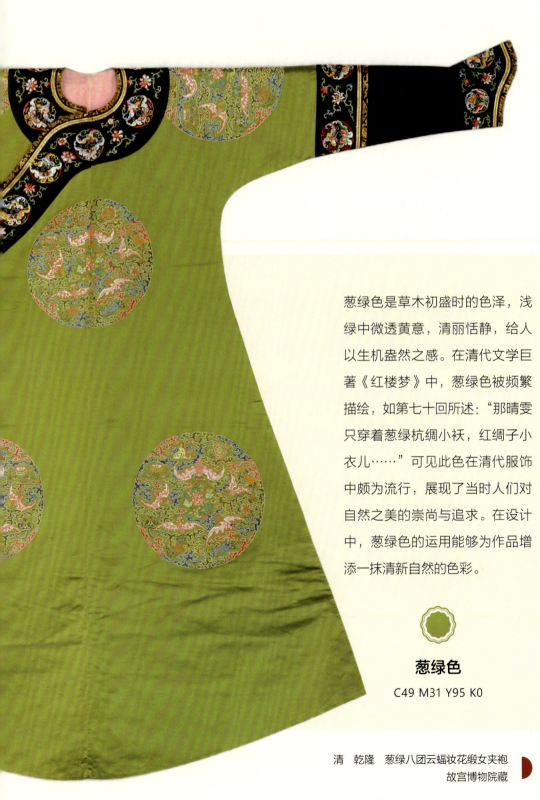

锦绣华服 古代服饰中的配色

葱绿色是草木初盛时的色泽，浅绿中微透黄意，清丽恬静，给人以生机盎然之感。在清代文学巨著《红楼梦》中，葱绿色被频繁描绘，如第七十回所述："那晴雯只穿着葱绿杭绸小袄，红绸子小衣儿……"可见此色在清代服饰中颇为流行，展现了当时人们对自然之美的崇尚与追求。在设计中，葱绿色的运用能够为作品增添一抹清新自然的色彩。

葱绿色

C49 M31 Y95 K0

清 乾隆 葱绿八团云蝠妆花缎女夹袍
故宫博物院藏

配色借鉴

东方国色　中国传统色的来源与应用

◆ 室内设计

- C49 M31 Y95 K0
- C0 M0 Y0 K0
- C47 M16 Y27 K0
- C34 M84 Y80 K1
- C71 M73 Y82 K47
- C2 M55 Y90 K0

葱绿色的橱柜与色彩斑斓的墙砖形成了鲜明的对比，而黑白格地砖则增加了色彩层次，使整个厨房的配色更加丰富。这种配色方法既能突出橱柜的主体地位，又能让墙砖和地砖相互映衬，营造出一个活泼而不失和谐的厨房空间。

◆ 海报设计

- C49 M31 Y95 K0
- C61 M86 Y100 K53
- C0 M0 Y0 K0
- C84 M35 Y71 K0

此款海报巧妙地运用葱绿色、青绿色和棕色组合成一幅森林画卷。底色选用白色，不仅增强了海报整体的明度和清新感，还能更好地凸显出"森林"的形状和色彩，让这片自然的美景更加引人入胜。

◆ 包装设计

- C49 M31 Y95 K0
- C0 M0 Y0 K0

这款绿豆糕的包装以清新的葱绿色为底色，与绿豆糕的清爽相得益彰。白色文字的出现不仅不会破坏清爽的氛围，反而令整体配色显得更加引人入胜。

- C49 M31 Y95 K0
- C0 M0 Y0 K0
- C7 M21 Y77 K0
- C30 M56 Y91 K0

这款饮品的外包装以清新的葱绿色为主色，搭配菠萝图案，仿佛将整个夏天都装在了瓶子里。这样的配色让人对这款饮品充满期待，想要一口喝下，感受饮品的清甜与芬芳。

月白缎织彩百花飞蝶袷袍

浅淡的月白色，宁静中透出梦幻之美

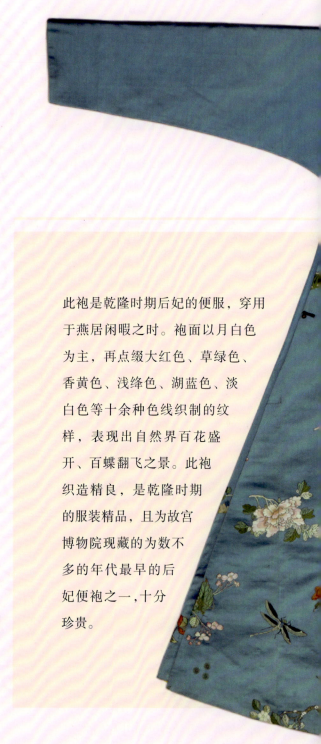

此袍是乾隆时期后妃的便服，穿用于燕居闲暇之时。袍面以月白色为主，再点缀大红色、草绿色、香黄色、浅绛色、湖蓝色、淡白色等十余种色线织制的纹样，表现出自然界百花盛开、百蝶翻飞之景。此袍织造精良，是乾隆时期的服装精品，且为故宫博物院现藏的为数不多的年代最早的后妃便袍之一，十分珍贵。

锦绣华服　古代服饰中的配色

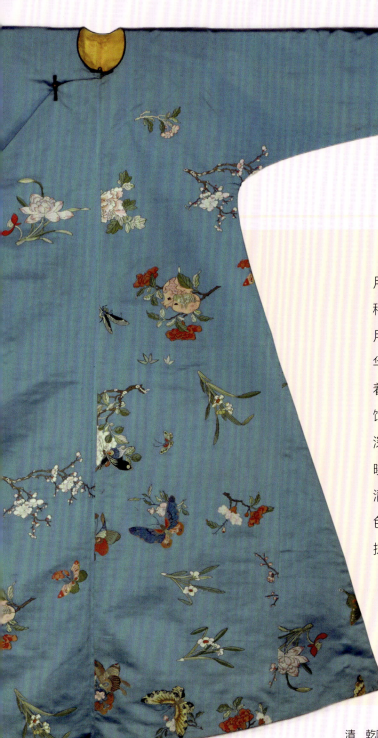

月白色非纯白之色，而是一种淡雅的蓝色调，源自皎洁月光的色彩。古人眼中的月华并不是洁白的，而是蕴含着丝丝淡蓝之韵。在清代服饰中，月白色颇受青睐，其深浅随时期而异，或淡蓝如晓雾，或中蓝似夜空，皆显清雅之韵。在设计中，月白色的运用可以为作品增添一抹清新脱俗的气质。

月白色
C68 M34 Y31 K0

清　乾隆　月白缎织彩百花飞蝶袷袍
故宫博物院藏

配色借鉴

东方国色 中国传统色的来源与应用

◇ 服装设计

- C68 M34 Y31 K0
- C39 M36 Y82 K4
- C76 M49 Y64 K5
- C92 M78 Y15 K0
- C0 M0 Y0 K0

此款时装的底色为月白色，搭配斑斓的花纹，给人一种既优美又灵动的视觉感受。而衣襟和袖口的红黑两色点缀，则为这一时装增添了一抹时尚的亮点，使其更加出众夺目。

◆ 书籍封面设计

- C68 M34 Y31 K0
- C85 M45 Y34 K0
- C21 M28 Y44 K0
- C0 M0 Y0 K0

封面底色为灰蓝色，再用月白色与之形成色彩上的呼应，以提升配色的层次感。白色、月白色和浅褐色交织的花卉纹样则为整个封面增添了生机和活力。整个封面的配色具有一定的艺术感，能够吸引读者的注意力。

- C68 M34 Y31 K0
- C0 M0 Y0 K0
- C89 M70 Y40 K2

月白色的底色象征着冰雪世界的纯洁与冷峻，白色的雪花图案则为封面增添了几分动感与活力。美丽的冰雪王后图案位于封面的中下部，凸显了图书的主题，同时也赋予了整个封面一种神秘的气息。

金黄纱平金彩绣金龙袷朝袍

温暖的苏枋色搭配冷色系，带来别样的视觉感受

这是一件清代贵妃所穿的礼服，针法简洁平整，晕色以三晕为主，自然大方。袍面色彩为一种偏橙色的红色调，给人带来绚烂的视觉感受。袍面绣有金色、蓝色、绿色等色彩的纹饰，丰富了朝袍的配色。此外，对比色的运用也令此朝袍更加夺目。

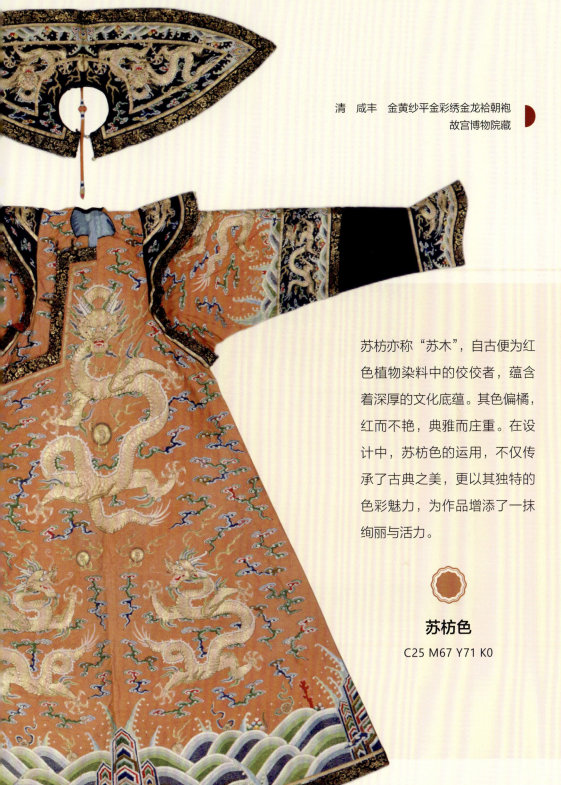

清 咸丰 金黄纱平金彩绣金龙袷朝袍 故宫博物院藏

锦绣华服 古代服饰中的配色

苏枋亦称"苏木",自古便为红色植物染料中的佼佼者,蕴含着深厚的文化底蕴。其色偏橘,红而不艳,典雅而庄重。在设计中,苏枋色的运用,不仅传承了古典之美,更以其独特的色彩魅力,为作品增添了一抹绚丽与活力。

苏枋色

C25 M67 Y71 K0

配色借鉴

东方国色 中国传统色的来源与应用

◇ 室内设计

○ C0 M0 Y0 K0
● C79 M76 Y72 K49
● C25 M67 Y71 K0
● C68 M44 Y26 K0
● C37 M44 Y73 K0
● C78 M46 Y80 K6

苏枋色的玄关柜与蓝绿相间的孔雀装饰画形成了冷暖色调的对比。同时，金色、黑色等点缀色，又增加了色彩的层次感和丰富度。白色的背景使整个空间更显明亮、简洁。此空间的配色既和谐统一，又富有变化，具有艺术美感。

◆ 包装设计

○ C8 M9 Y15 K0
● C25 M67 Y71 K0
● C30 M37 Y51 K0

此款茶叶的包装配色以苏枋色搭配米白色为主，再用金色的纹饰来提升整个包装的品质感，令人对产品产生了期待。

◆ 海报设计

● C25 M67 Y71 K0　　● C55 M16 Y41 K0
● C83 M75 Y23 K0　　● C20 M18 Y57 K0
● C16 M52 Y37 K0　　○ C0 M0 Y0 K0

该海报设计采用了众多鲜明的色彩，如苏枋色、青绿色、靛青色和鸡油黄色等，将这些颜色组合在一起，形成了鲜明的对比，营造出现代感和活力感，提高了海报的传播效果。

● C25 M67 Y71 K0
● C89 M73 Y33 K1
● C61 M31 Y71 K0
○ C0 M0 Y0 K0
● C26 M37 Y63 K0

该月饼包装盒以中秋传统文化为主题，采用了天宫、玉兔等元素，与节日氛围相呼应。在配色方面，以苏枋色为底色，再用靛青色与之形成对比，而金色、绿色等点缀色则起到丰富配色的作用。

酱色江绸钉绫梨花蝶镶领边女夹坎肩

沉稳的绛红色，低调中不失尊贵之气

此款坎肩为圆领，对襟款式，主色为绛红色，再点缀折枝梨花纹样，低调中不失尊贵之气。镶边以石青色点缀梅花图案，色彩深浅交织，层次感分明。整件坎肩设计新颖，绣工平匀，给人以美的享受。

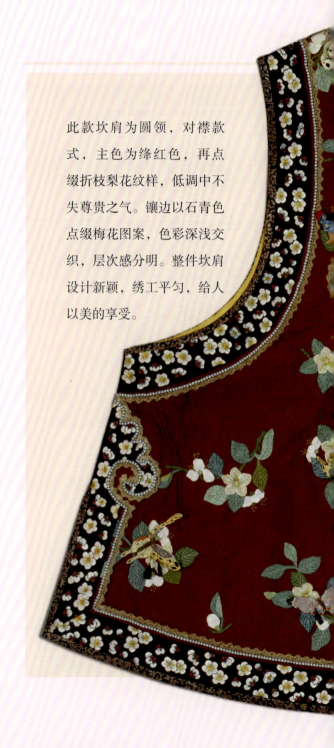

清　同治　酱色江绸钉绫梨花蝶镶领边女夹坎肩
故宫博物院藏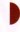

锦绣华服　古代服饰中的配色

酱红色

C55 M93 Y100 K44

绛红色亦称"酱红色",乃东汉许慎《说文解字》中所言之"大赤",属于红色系中的深沉色调。在唐宋时期,绛红色是皇帝朝服的御用色,彰显着至高无上的权威与尊贵。至清代乾隆时期,此色更被推崇为"福色",寓意着吉祥与幸福。在设计中,绛红色以其独特的色彩魅力为作品增添了一抹典雅与庄重之感。

配色借鉴

◈ 服装设计

- C55 M97 Y92 K44
- C16 M24 Y57 K0

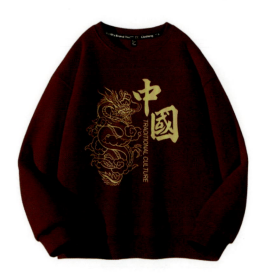

此件卫衣以艳丽而不失庄重的绛红色为底色，再用璀璨的金色勾勒出"中国"、龙纹等元素，整体色彩鲜艳夺目而不失沉稳大气，尽显中国传统文化的独特魅力。

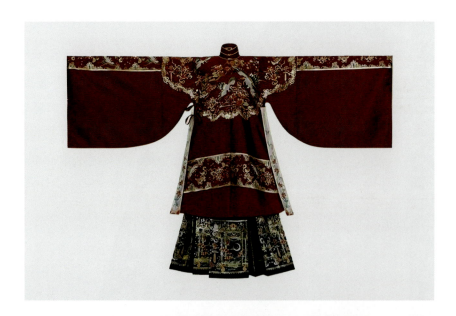

- C55 M97 Y92 K44
- C87 M82 Y91 K75
- C33 M36 Y42 K0
- C77 M62 Y70 K25

此款汉服的上衣以绛红色为底色，下身的马面裙则以沉稳的黑色为底色，其间装饰以精美的花纹。整身汉服的色彩搭配可谓是浓墨重彩、相得益彰，既鲜明又不失稳重。

◈ 纹样设计

- C55 M97 Y92 K44
- C39 M58 Y75 K0
- C47 M100 Y100 K17
- C83 M79 Y58 K29
- C55 M67 Y93 K18

圆形的中式纹样，以艳丽而不失庄重的绛红色为底色。其上装饰着色彩斑斓的传统中式花纹，展现出一种典雅而高贵的气质，令人为之倾倒。

◈ 包装设计

- C55 M97 Y92 K44
- C7 M28 Y53 K0

绛红色与金色相互映衬，明艳中透露着端庄；暗纹装饰若隐若现，更增添了几分深邃的神秘气息。这两种颜色的搭配，仿佛是一场华丽的盛宴，让人眼前一亮。

- C55 M95 Y100 K44
- C0 M0 Y0 K0
- C66 M100 Y48 K11
- C84 M71 Y68 K38
- C92 M83 Y35 K1
- C39 M49 Y71 K0

这款浴盐的设计理念以大自然和花卉为主题，将自然之美和花卉的生机完美融合。在配色上，以绛红色为底色，表面印有白色、玫红色的鸡蛋花图案，同时还有树叶和昆虫等元素，这些色彩形成了鲜明的对比，加强了产品的视觉感染力。

明黄色缎绣栀子花蝶夹衬衣

互补色搭配，成就明快、艳丽的配色印象

栀子黄色
C21 M30 Y82 K0

栀子可以算是草本植物染料家族中的鼻祖，而栀子黄色则是由栀子果实的黄色汁液渍浸织物所染出的颜色，是一种偏红的暖黄色，宛如旭日初升，温暖而明亮。汉武帝时期，服色尚黄，古书《汉官仪》载："染园出卮茜，供染御服"，足见当时以栀子染黄为皇室御用的高级服色。在设计中，栀子黄色的运用可以为作品增添一抹温暖与活力。

茄子色
C73 M80 Y58 K26

茄子色是一种取自茄子外皮的色泽，黑紫油亮，尽显沉稳与高贵。此色曾是高档毛料的常用色，如《红楼梦》中所述："只穿一件茄色哆罗呢狐皮袄子"，其中"哆罗呢"是清代自欧洲引进的阔幅粗毛织呢绒。在设计中，茄子色的运用不仅传承了古典文化的精髓，更以其独特的色彩魅力，赋予了作品深厚的文化底蕴。

锦绣华服 古代服饰中的配色

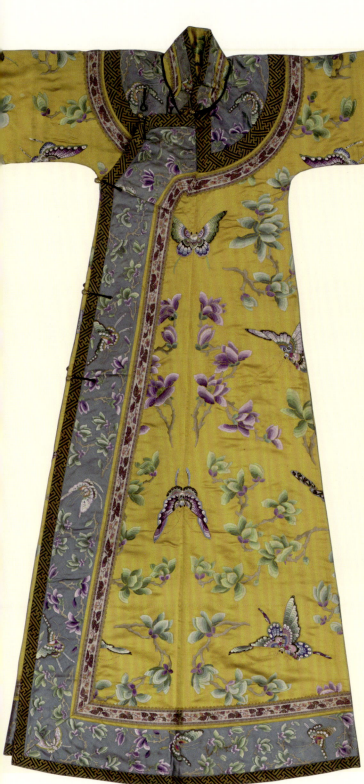

此款衬衣是清代后妃服饰中最具特色的服饰之一，其胸围仅 74 厘米，可以充分勾勒和展示出女性的线条之美，体现出当时的崇洋风尚。在色彩搭配上，此款衬衣以黄色素缎为面，通身绣栀子花和彩蝶，设色明快鲜丽，花纹对称，规矩大方。

清　光绪　明黄色缎绣栀子花蝶夹衬衣
故宫博物院藏

配色借鉴

◆ 室内设计

○ C0 M0 Y0 K0
● C21 M30 Y82 K0
● C73 M80 Y58 K26
● C47 M92 Y100 K19
● C46 M42 Y44 K0
● C89 M75 Y26 K0

茄子色座椅和以栀子黄色为主色的装饰画，形成互补色搭配，营造出具有活力的空间氛围。少量红色、灰色、蓝色等颜色的出现则起到了丰富空间层次和增强视觉吸引力的作用。为了避免空间配色的冲突感过于强烈，运用了白色的墙面来统一配色。

◆ 产品设计

● C21 M39 Y82 K0
○ C0 M0 Y0 K0
● C50 M34 Y30 K0

这款口红以栀子黄色作为底色，色泽明艳，视觉冲击力强；花纹中的蜜蜂、花卉等元素栩栩如生，呼之欲出。

◆ 服装设计

● C21 M39 Y82 K0
○ C0 M0 Y0 K0
● C10 M7 Y22 K0

此款汉服的上衣以纯净、素雅的白色为主色，象征着高洁与雅致；下裙则以明艳、温暖的栀子黄色为主色，给人带来温馨、明亮的视觉感受。衣裙表面装饰着精美的刺绣纹样，展示了中国传统工艺的卓越技巧和精湛技艺。

锦绣华服　古代服饰中的配色

◆ 产品设计

● C21 M39 Y82 K0　　● C61 M29 Y13 K0
● C50 M99 Y89 K27　● C83 M58 Y68 K19
● C80 M75 Y67 K41

威基伍德（WEDGWOOD）系列瓷器的配色充满了浪漫与优雅的气息。产品以栀子黄色为底色，不仅展现了产品的高贵气质，还为繁复的花卉纹样提供了一个明亮而温暖的背景。

绿色缂丝子孙万代蝶纹棉衬衣

花红柳绿带来的一派热闹春景

苹果绿色
C53 M29 Y85 K0

苹果绿色因颜色接近新鲜的青苹果而得名，属于浅绿色调。此色在古代织物中颇为常见，如清代邹弢的《海上尘天影》所述："榻上两个枣红洒金宁绸靠，两个苹果绿满金宁绸垫……"可见其历史之悠久，文化底蕴之深厚。在设计中，苹果绿色的运用可以为作品增添一抹清新自然的韵味。

桃红色
C31 M63 Y35 K0

描绘与桃花色彩相关的文献，最早可以追溯到周代，《诗经》中《桃夭》一诗，即是中国诗歌史上第一次把女子比喻为鲜花的作品。其中，"灼灼"是形容桃花的颜色明盛如火，由此可溯源桃红色即指明亮且偏向红色的色彩。

清 光绪 绿色缂丝子孙万代蝶纹棉衬衣
故宫博物院藏

这件袍服为日常便服,是清代后妃常穿的衬衣,多穿于氅衣或马褂内,也可单独穿。此件袍服的色彩斑斓,以绿色缂丝为面,袖口为湖色葫芦蝶纹缂丝,领、袖和大襟则各镶三道边作为装饰,分别是:黑色莲花纹织金缎边、黑色缂丝葫芦纹边和紫色花蝶纹绦边。这种多道镶边的做法是晚清后妃便服的装饰特点之一。

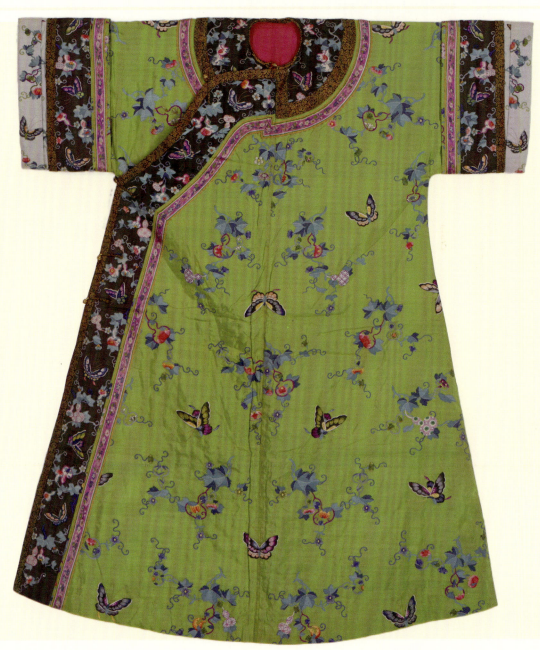

配色借鉴

◆ 包装设计

- C53 M29 Y85 K0
- C0 M0 Y0 K0
- C79 M48 Y100 K10
- C37 M90 Y100 K3
- C78 M69 Y39 K1
- C58 M77 Y82 K32
- C23 M35 Y22 K0

该包装以苹果绿色为底色，给人以清新自然的感觉。同时，装饰以色彩丰富的植物、鸟类、蝴蝶等图案，这些元素加强了人们对大自然的美好联想，为产品增添了一分生机与活力。

- C53 M29 Y85 K0
- C28 M79 Y93 K0
- C28 M25 Y39 K0

包装盒中的苹果绿色底色给人一种健康、自然的感觉，盒面的银色区域则为包装盒增添了一分现代感和高档感。朱红色的线条勾勒出制作绿豆糕的场景，不仅突出了产品的传统工艺和文化内涵，同时也为整个设计增添了一分艺术感和文化底蕴。

- C53 M29 Y85 K0
- C36 M27 Y54 K0
- C40 M61 Y77 K0
- C36 M29 Y78 K0
- C82 M53 Y25 K0
- C37 M73 Y11 K0
- C59 M91 Y69 K34
- C80 M69 Y71 K36

此款浴盐包装以苹果绿色为底色，与黄色和橙色的酸橙果实形成了鲜明的色彩对比，给人以生机之感。蓝色的鹦鹉则是包装设计的点睛之笔，吸引着人们的目光，同时也为整个设计增添了趣味性。

锦绣华服 古代服饰中的配色

◆ 服装设计

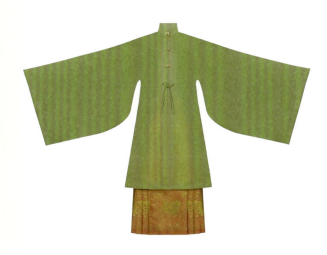

- C53 M29 Y85 K0
- C0 M0 Y0 K0
- C73 M40 Y85 K1
- C31 M63 Y35 K0
- C90 M86 Y86 K77
- C30 M39 Y56 K0

绿茶包装设计以清新的苹果绿色为底色，搭配娇艳欲滴的桃红色花朵图案和生机勃勃的深绿色叶片，令包装的配色和谐中带有对比。产品的关键信息以黑色英文的形式表现在白色区域，简洁又醒目。

- C53 M29 Y85 K0
- C38 M64 Y82 K1
- C36 M27 Y54 K0

这款改良汉服的配色以鲜明、对比强烈的色彩为主，上衣是清新的苹果绿色，下裙是鲜艳的朱红色，两者相互映衬，再加上金色的纹样装饰，更显精美、华丽。

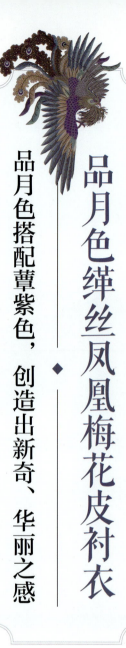

品月色缂丝凤凰梅花皮衬衣

品月色搭配蕈紫色，创造出新奇、华丽之感

● 清　光绪　品月色缂丝凤凰梅花皮衬衣
故宫博物院藏

品月色
C77 M60 Y29 K0

品月色是清代服饰的流行色，颜色比月白色略深一些。正如明代文学家杨慎在《题周昉琼枝夜醉图》中咏叹的那样："宝枕垂云选梦，玉箫品月偷声。步摇翻霜夜艾，琼枝扶醉天明。"可见这是夜色较深时，明月所映衬出的一种蓝色。

蕈紫色
C65 M65 Y25 K0

蕈紫色是一种来自"蕈菌"的色彩，融红蓝二色于一体，又带些许灰度，更显其深沉与神秘。可见其历史悠久，文化底蕴深厚。在设计中，蕈紫色的运用不仅传承了古典之美，更以其独特的色彩魅力为作品增添了一抹神秘与高雅。

此件缂丝衬衣的图案大气，用色华丽，以品月色为底色，点缀各色梅花图案，营造出一派繁盛之貌。衬衣中央展翅的凤凰与下幅中的海水江崖图案，均彰显了皇家服饰华贵、端庄的一面。虽然缂丝衬衣是晚清宫廷便服的主要品种之一，但这种把礼服、吉服的装饰图案用于便服中的形式，是清宫衬衣中唯一一款，反映了晚清宫廷服饰追求新奇华丽的时尚。

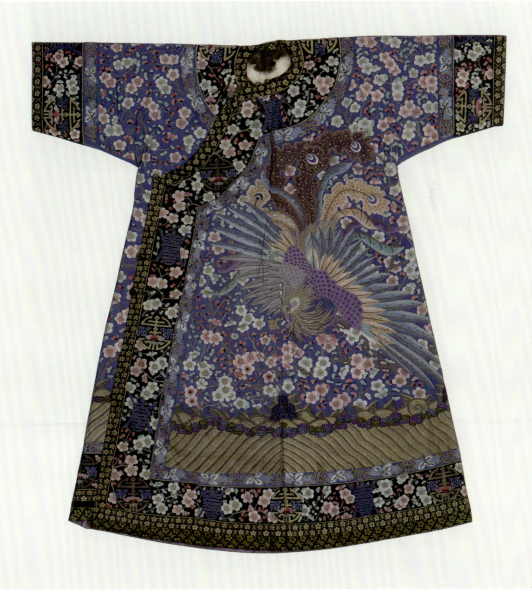

配色借鉴

东方国色　中国传统色的来源与应用

◆ 室内设计

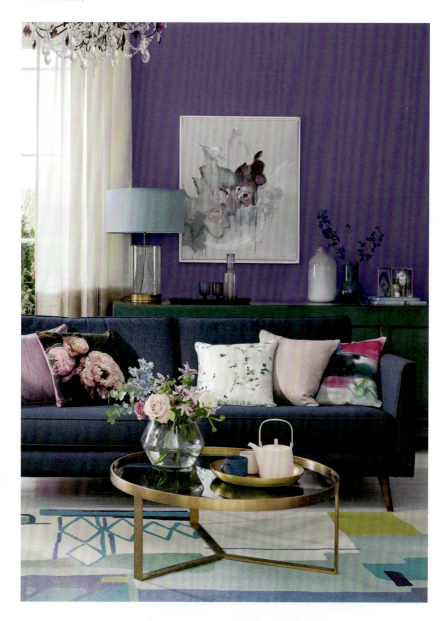

- C65 M65 Y25 K0
- C84 M77 Y57 K25
- C87 M59 Y55 K9
- C0 M0 Y0 K0
- C15 M22 Y20 K0
- C27 M32 Y44 K0

客厅以堇紫色为背景色，与霁青色的沙发和青绿色的装饰柜属于同类色搭配，既保证了整体空间配色的和谐统一，又通过色彩变化营造出丰富的层次感和空间感。

◆ 服装设计

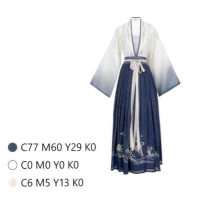

- C77 M60 Y29 K0
- C0 M0 Y0 K0
- C6 M5 Y13 K0

- C19 M17 Y4 K0
- C18 M21 Y53 K0
- C77 M60 Y29 K0
- C0 M0 Y0 K0

此汉服的配色简约、清新，白色和品月色的搭配相得益彰，给人一种清新脱俗的感觉。浅粉色的装点更是犹如画龙点睛，为整个设计增添了一丝柔美与温婉。

此汉服的配色淡雅、柔和，品月色和淡紫色交织在一起，给人一种温婉、清新的感觉。而白色、黄色和浅蓝色的中式纹样装饰，则为此款汉服增添了一分精致和优雅，展现出中国传统文化的独特魅力和深度。

◆ 纹样设计

- C74 M71 Y27 K0
- C40 M39 Y12 K0
- C8 M10 Y24 K0
- C66 M40 Y33 K0
- C73 M61 Y81 K27
- C35 M82 Y70 K1

此纹样参考了"品月色缂丝凤凰梅花皮衬衣"的配色，以米灰色为底色，花纹交织着不同明度的紫色，其间点缀着绿色枝蔓和红色花朵，整体色彩层次丰富。这种配色巧妙地运用了色彩的明度变化，通过紫色的深浅变化，营造出一种优雅而神秘的氛围。

雪青色绸绣枝梅纹衬衣

安静、祥和的雪青色，给人以想象的空间

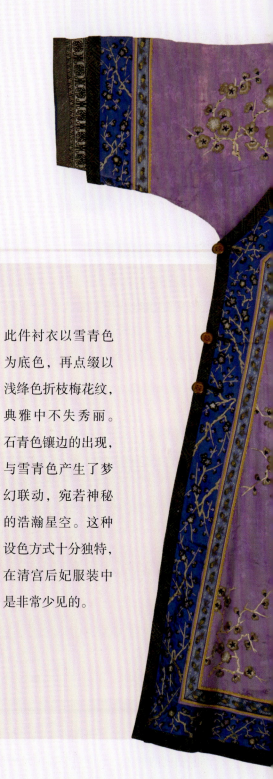

此件衬衣以雪青色为底色，再点缀以浅绛色折枝梅花纹，典雅中不失秀丽。石青色镶边的出现，与雪青色产生了梦幻联动，宛若神秘的浩瀚星空。这种设色方式十分独特，在清宫后妃服装中是非常少见的。

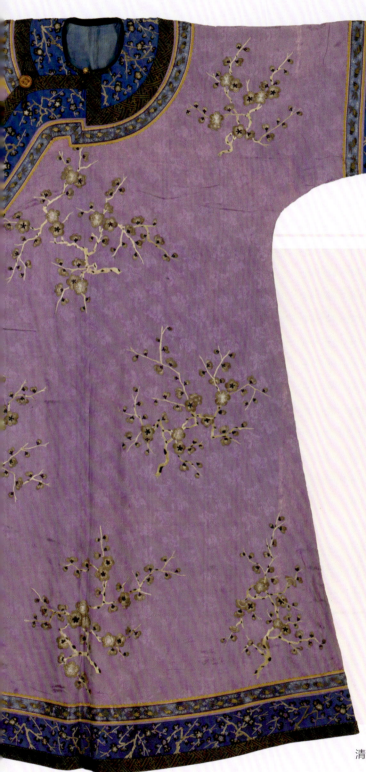

雪青色实际上隶属于紫色的范畴，紫中带蓝，蓝紫交织，宛如雪地上反射的柔光。此色蕴含想象的空间，具有静态之美，安静祥和，令人心旷神怡。在设计中，雪青色的运用可以为作品注入一分宁静与雅致。

雪青色
C44 M62 Y10 K0

清　光绪　雪青色绸绣枝梅纹衬衣
故宫博物院藏

配色借鉴

◇ 服装设计

- C28 M34 Y9 K0
- C16 M20 Y9 K0
- C0 M0 Y0 K0

这款改良汉服的主色采用了降低明度的雪青色，这种色彩选择巧妙地展现了中国传统文化中含蓄、内敛的特质。而渐变效果的运用更是为整体设计增添了一丝灵动与飘逸之美。

- C44 M62 Y10 K0
- C56 M45 Y0 K0
- C11 M16 Y4 K0
- C0 M0 Y0 K0

这款改良汉服的上衣以柔和的品月色和淡雅的浅紫色相拼接，下裙则是清新素雅的雪青色，腰间系着一条洁白如雪的飘带，随着身体的动作轻轻摆动，轻盈飘逸，如梦如幻。

◆ 包装设计

- C44 M62 Y10 K0
- C32 M43 Y53 K0
- C0 M0 Y0 K0

红茶包装使用了金属材质，彰显了其高端的品质。雪青色的底色传递出深邃而神秘的气息，与红茶的醇厚口感相互呼应。金色的花纹点缀其中，增添了品牌精致的感觉，而白色的文字则清晰地展示了产品信息。

◆ 书籍封面设计

- C44 M62 Y10 K0
- C32 M43 Y53 K0

图书封面以雪青色为底色，文字配色为金色，并饰以简化的枝蔓暗纹。雪青色的神秘与欲望、金色的奢华与堕落、暗纹的复杂与扭曲，三者相辅相成，营造出一种神秘而奢华的氛围，与书中探讨的道德与欲望的主题相呼应。

绿色缂丝八团灯笼补吉服袍

清澈的天水碧色，精美中透出灵动之美

清代宫中衣饰承袭明制，于各个节令装饰应景的纹样。此袍为元宵节所用，衣身织出灯笼纹八团，领子、袖头、接袖亦以灯笼纹作为装饰。此外，袍身色彩斑斓，绿色为地，辅以桃红色、十样锦色、靛青色等，精美中透出灵动之美。

锦绣华服 古代服饰中的配色

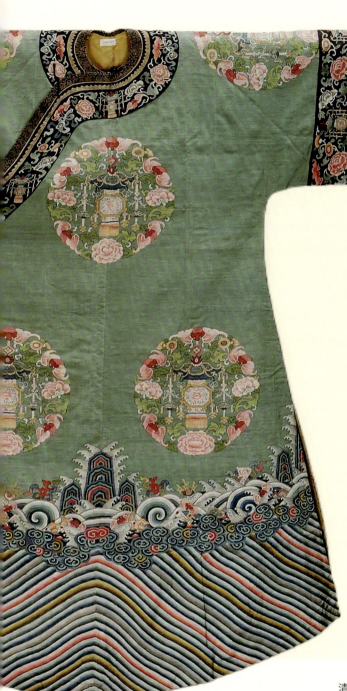

天水碧色属于青色的一种，其色如浅绿，清澈通透，宛如碧波荡漾。据《五国故事》记载，南唐后主李煜的妃子小周后，曾偶然将一块染绿的丝帛遗落在户外过夜，经露水浸润后，丝帛的颜色渐渐发生了变化，成为天水碧色。在设计中，天水碧色的运用可以为作品增添一抹清雅与宁静之美。

天水碧色

C55 M25 Y44 K0

清　不详　绿色缂丝八团灯笼补吉服袍
波士顿美术馆藏

配色借鉴

东方国色 中国传统色的来源与应用

◆ 纹样设计

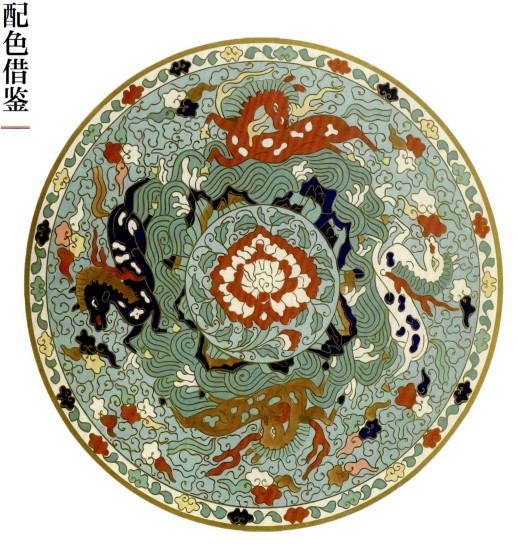

- C55 M25 Y44 K0
- C63 M33 Y57 K0
- C39 M75 Y81 K2
- C100 M98 Y46 K7
- C47 M62 Y88 K5
- C0 M0 Y0 K0

该纹样运用了天水碧色、碧绿色、靛青色、朱槿色和甜白色等色彩，交织组成了神兽、祥云、莲花等图案，寓意着吉祥如意、富贵繁荣。整个纹样的构图精巧，线条流畅，富有层次感和立体感，展现了中国传统文化的独特魅力。

◆ 包装设计

- C55 M25 Y44 K0
- C0 M0 Y0 K0
- C25 M44 Y30 K0
- C16 M17 Y39 K0

此款杜松子酒的包装以白色为底色，再以天水碧色、淡粉色和金色三色交织成简洁的几何图案。其中，天水碧色代表着清新，淡粉色象征着柔和，金色则彰显了尊贵，三者相互映衬，完美地诠释了杜松子酒的独特风味。

- C55 M25 Y44 K0
- C0 M0 Y0 K0
- C35 M39 Y58 K0
- C93 M88 Y89 K80

此包装以天水碧色作为底色，给人一种清新感，暗纹的使用增加了包装的质感和层次感，使其更加精致。金色、白色和黑色的点缀则起到了画龙点睛的作用，增强了包装的视觉冲击力，同时也使整个配色更显高档。

- C55 M25 Y44 K0
- C14 M13 Y45 K0

该包装以天水碧色为底色，给人一种清新的视觉感受；金箔色作为配色，为整体包装增添了一丝高贵气息。两者相互搭配，形成了鲜明的对比，同时也展现了包装设计的高品质和独特性。

元青绸缀纳纱二方补绣鹭鸶补服

沉郁的元青色，给人以庄严之感

这是一件清朝文六品官员的官服，底色为元青色绣寿字暗花纹，给人以庄严之感。前胸有一补子，纹样精美、丰富，配色则以蓝白为主，再以明黄色绣边框，显示出官服的端庄大方。

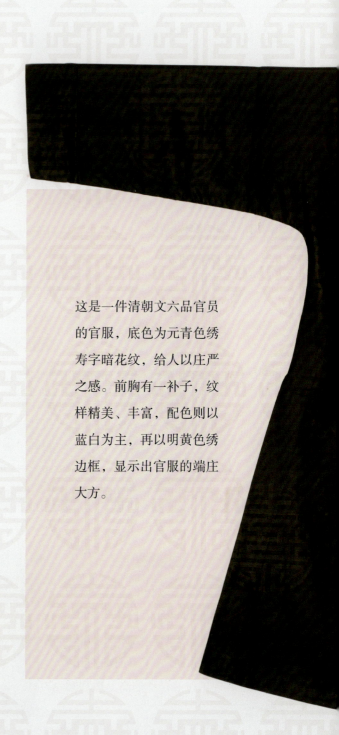

清　不详　元青绸缀纳纱二方补绣鹭鸶补服
故宫博物院藏

锦绣华服　古代服饰中的配色

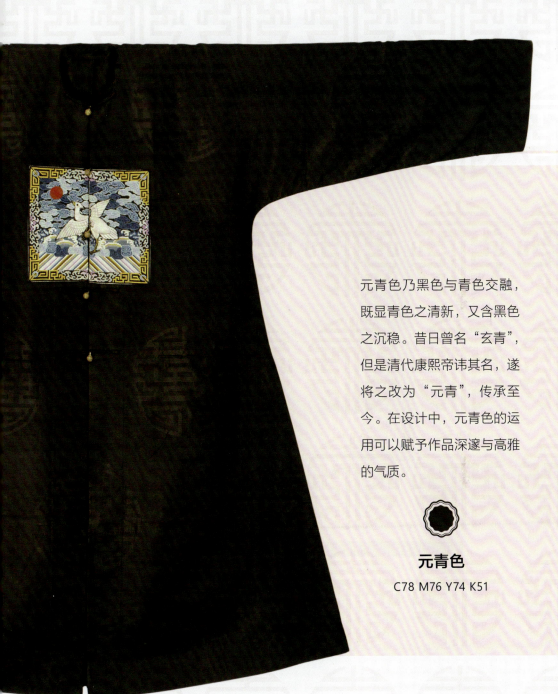

元青色乃黑色与青色交融，既显青色之清新，又含黑色之沉稳。昔日曾名"玄青"，但是清代康熙帝讳其名，遂将之改为"元青"，传承至今。在设计中，元青色的运用可以赋予作品深邃与高雅的气质。

元青色
C78 M76 Y74 K51

◈ 海报设计

- C78 M76 Y74 K51
- C0 M0 Y0 K0
- C69 M61 Y58 K9
- C69 M19 Y33 K0
- C62 M14 Y58 K0
- C25 M11 Y73 K0
- C14 M43 Y63 K0

该海报以元青色为底色，再用白色勾勒出文字，以及飞鸟、人物、录音机等图案，突出了主题元素，使其更加醒目。少量的绿色、蓝色和橙色的装点则为海报增添了活力和亮点，使整个设计更加生动。

◆ 包装设计

- C82 M80 Y77 K62
- C19 M16 Y12 K0
- C20 M10 Y49 K0
- C56 M68 Y63 K9

ZARA HOME 的香薰外包装以元青色为底色，表面饰以花卉图案，体现了 ZARA HOME 一贯简洁、时尚的品牌风格。元青色作为底色，显得稳重大气，而花卉图案则为整个包装增添了一分生机和活力，同时也与香薰产品本身的香气相呼应。

- C93 M90 Y80 K73
- C18 M23 Y45 K0
- C83 M45 Y38 K0
- C90 M95 Y44 K12
- C51 M85 Y53 K4

这款饮品的瓶身以元青色为底色，文字部分以金色来体现，给人一种奢华、优雅的感觉；再加上少量蓝色和紫色的点缀，提升了产品的层次感。这样的配色设计让人忍不住想要即刻品尝这款饮品，探索其中的美妙滋味。

- C82 M80 Y77 K62
- C49 M52 Y79 K1
- C27 M46 Y8 K0

该白茶的包装盒以元青色为底色，给人以沉稳、高档的感觉；装饰花纹和文字采用了金色，与白茶的品质相呼应；包装盒中心部分的一抹胭脂红色，则为整个包装增添了一分活力和亮点，使其更加引人注目。

附录：中国传统色色谱

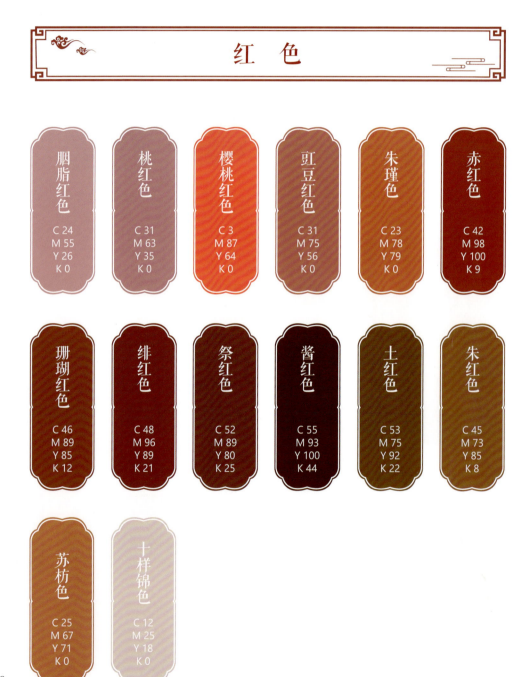

红 色

胭脂红色	桃红色	樱桃红色	豇豆红色	朱瑾色	赤红色
C 24 M 55 Y 26 K 0	C 31 M 63 Y 35 K 0	C 3 M 87 Y 64 K 0	C 31 M 75 Y 56 K 0	C 23 M 78 Y 79 K 0	C 42 M 98 Y 100 K 9

珊瑚红色	绯红色	祭红色	酱红色	土红色	朱红色
C 46 M 89 Y 85 K 12	C 48 M 96 Y 89 K 21	C 52 M 89 Y 80 K 25	C 55 M 93 Y 100 K 44	C 53 M 75 Y 92 K 22	C 45 M 73 Y 85 K 8

苏枋色	十样锦色
C 25 M 67 Y 71 K 0	C 12 M 25 Y 18 K 0

黄 色

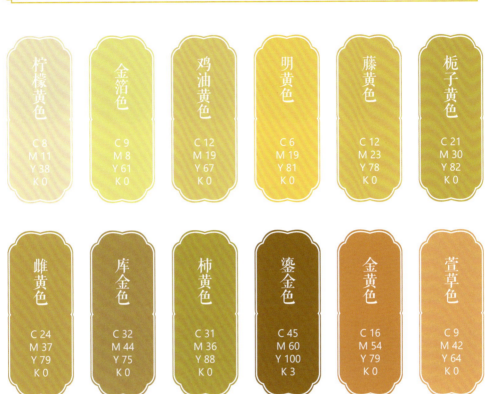

柠檬黄色	金箔色	鸡油黄色	明黄色	藤黄色	栀子黄色
C 8 M 11 Y 38 K 0	C 9 M 8 Y 61 K 0	C 12 M 19 Y 67 K 0	C 6 M 19 Y 81 K 0	C 12 M 23 Y 78 K 0	C 21 M 30 Y 82 K 0
雌黄色	库金色	柿黄色	鎏金色	金黄色	萱草色
C 24 M 37 Y 79 K 0	C 32 M 44 Y 75 K 0	C 31 M 36 Y 88 K 0	C 45 M 60 Y 100 K 3	C 16 M 54 Y 79 K 0	C 9 M 42 Y 64 K 0

蓝 色

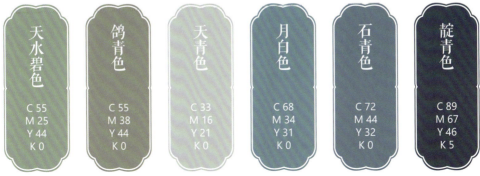

天水碧色	鸽青色	天青色	月白色	石青色	靛青色
C 55 M 25 Y 44 K 0	C 55 M 38 Y 44 K 0	C 33 M 16 Y 21 K 0	C 68 M 34 Y 31 K 0	C 72 M 44 Y 32 K 0	C 89 M 67 Y 46 K 5

绿 色

紫 色

雪青色	蕈紫色	丁香紫色	藕荷色	中国紫色
C 44	C 65	C 72	C 31	C 69
M 62	M 65	M 76	M 32	M 76
Y 10	Y 25	Y 37	Y 19	Y 57
K 0	K 0	K 1	K 0	K 18

茄子色	绀紫色
C 73	C 70
M 80	M 83
Y 58	Y 58
K 26	K 24

褐 色

敦煌土色	茶褐色	赭黄色	淡赭色	香色
C 9	C 40	C 20	C 32	C 50
M 18	M 48	M 31	M 41	M 68
Y 27	Y 56	Y 50	Y 51	Y 99
K 0	K 0	K 0	K 0	K 12

赤赭色	琥珀色
C 56 M 75 Y 92 K 29	C 62 M 66 Y 99 K 28

白 色

甜白色	练色	白赍色
C 17 M 11 Y 16 K 0	C 16 M 14 Y 21 K 0	C 8 M 9 Y 24 K 0

黑 色

漆黑色	元青色	墨色
C 76 M 72 Y 71 K 40	C 78 M 76 Y 74 K 51	C 72 M 74 Y 80 K 49